몰리 뱅의 **그림 수업**

옮긴이 : 이미선

경희대학교 영문학과를 졸업하고 동 대학원에서 영문학 석사, 박사 학위를 받았고 캘리포니아 스테이트 유니버시티에서 영어교육학 석사 학위를 받았다. 옮긴 책으로는『작가살이』,『덜 소중한 삶은 없다』,『자크 라캉: 욕망 이론』(공역),『자크 라캉』,『무의식』,『연을 쫓는 아이』,『라캉의 정신분석학과 페미니즘 이론을 통한 아동문학작품 읽기』,『순수의 시대』,『제인 에어』,『오만과 편견』,『여성, 거세당하다』등이 있다. 저서로는『라캉의 욕망 이론과 세익스피어 텍스트 읽기』가 있다.

몰리 뱅의 그림 수업

한국어판 ⓒ 공존, 2019, 대한민국

2019년 5월 5일 1판 1쇄 펴냄
2023년 5월 15일 1판 4쇄 펴냄

지은이 : 몰리 뱅
옮긴이 : 이미선
펴낸이 : 권기호
펴낸곳 : 공존
출판 등록 : 2006년 11월 27일(제313-2006-249호)
주소 : (04157)서울시 마포구 마포대로 63-8 삼창빌딩 1403호
전화 : 02-702-7025, 팩스 : 02-702-7035
이메일 : info@gongjon.com, 홈페이지 : www.gongjon.com

ISBN 979-11-963014-3-9 03650

Picture This: How Pictures Work - Revised and Expanded 25th Anniversary Edition
Copyright ⓒ 1991, 2001, 2016 by Molly Bang
All rights reserved.
First published as Picture This: Perception and Composition by Bullfinch Press/Little, Brown and Company, Boston, 1991.
Published in English in 2000 by SeaStar Books, an imprint of Chronicle Books LLC, San Francisco, California.
This translation is published by arrangement with Chronicle Books LLC
Korean translation copyright ⓒ 2019 by Gongjon Publishing
Korean translation rights arranged with Chronicle Books LLC.

151, 155, 159, 161쪽의 그림에 표시된 우리말 표현은 책읽는곰의 사용 허락과 도움을 받아
『소피가 화나면, 정말정말 화나면』(몰리 뱅 글·그림, 박수현 옮김)의 해당 내용을 그대로 실었습니다.

몰리 뱅^의 **그림 수업**

마음을 움직이는 그림의 원리

이미선 옮김

공존

차례

25주년 기념판 서문

내가 어린이 그림책 작가 겸 일러스트레이터로 매우 행복하게 살던 시절이었다. 집 주변의 사물을 스케치하고 있는데 오랜 친구인 리언 시먼이 찾아왔다. 리언은 내게 사물을 따로따로만 그리지 말고 시야 전체의 전경全景도 그려보라고 했다. 그러나 그림을 그리면 그릴수록 점점 더 헤매고 있다는 느낌이 들었다. 나의 스케치를 함께 보던 리언이 말했다.

"그림이 마음에 어떻게 작용하는지 네가 제대로 모르는 것 같아."

그랬다. 나는 모르고 있었다. 그림의 구조를 이해하지 못하고 있었다. 심지어 '그림의 구조'가 무엇을 의미하는지조차 이해하지 못하고 있었다. 그렇다면 그것을 어떻게 배울 수 있을까?

나는 뉴욕에서 여러 해 동안 학생들을 가르친 화가 사바 모건에게 그림 그

리기 수업을 들었다. 미술과 예술심리학에 대한 책도 읽었다. 그림을 보러 박물관과 미술관에 가서 내가 그림에서 무엇을 느꼈는지, 그림이 어떤 작용을 하는지 알아내려고 애썼다. 그러고는 흔히들 그러듯, 가르치면서 뭔가를 배울 수 있지 않을까 하는 바람을 갖고 초등학교 3학년인 딸아이의 수업에 자원봉사 보조교사로 들어가 함께 그림을 그리며 가르쳤다.

나는 아이들과 함께 작업하면서, 내가 아주 색다른 감정이 느껴지는 그림을 그리고 싶어하면서 기존처럼 매우 단순한 그림도 그리고 싶어한다는 것을 알게 됐다. 나는 샤를 페로의 동화「빨간 모자」이야기가 모든 사람에게 친숙하다는 것과, 몇 개의 날카로운 삼각형으로 무서운 늑대를 만들어낼 수 있다는 것을 알고 있었기 때문에 그 이야기로 실례를 하나 만들기로 했다.

그런데 무시무시한 늑대와 대비를 시키기 위해서는 먼저 친근한 그림을 만들어야 했다. 나는 빨간색, 검은색, 연보라색, 흰색, 이 네 가지 색의 색종이를 오려서 단순한 형상을 이용했다. 색종이로 더 무시무시하거나 더 친근한 그림을 만드는 방법을 아이들한테 배운 덕분에 나는 이미 알고 있었던 뭔가를, 즉 그림과 감정에 대한 뭔가를 깨달았다. 하지만 그것이 무엇인지 명확히 알지는 못했다.

이것은 3학년 학생들에게 그리 만족스러운 수업 과제가 아니었다. 아이들은 자신이 3학년이나 됐으니 색종이를 오리는 것은 유치원생들이나 하는 짓이라고 느꼈다. 아이들은 자신이 묘사하는 대상을 '실물'처럼 보이게 만드는 법을 배우고 싶어했다. 나는 중요한 뭔가를 곧 알아낼 것 같았다. 그래서 내가 사용

하던 가위와 색종이를 집에까지 가져가서 계속 자르고, 배열하고, 보고, 생각했다. 그러자 그림 속의 특정한 요소가 우리의 감정에 어떻게 영향을 미치는지 보이기 시작했다.

곧 나는 내가 발견한 원리를 다른 사람의 그림에 적용할 수 있는지 알고 싶어졌다. 아이들은 그 원리를 이해하기는 했지만 기하학적 추상과 감정 표현을 연관시키는 것에는 깊은 관심을 보이지 않았다. 그래서 중학교 2~3학년 학생들을 가르치기 시작했고 나중에는 성인들도 가르쳤다. 그들이 색종이로 만든 그림을 통해 나는 누구나, 모든 사람이 몇 가지 명백한 원리를 이용하면, 즉 화면에다 기하학적 추상 형상을 감정에 충실하게 배열하면 자신이 의도하는 명료한 시각적 표현물을 만들어낼 수 있다고 확신하게 되었다.

나는 진행하고 있던 일을 글로 엮어서 미국 예술심리학의 태두인 루돌프 아른하임1904~2007에게 보냈다. 내가 그의 책들을 읽으면서 가장 많은 도움을 받았기 때문이다. 금방 그에게서 정중한 답장이 왔다. 내 책 원고가 마음에 들어서, 페이지 여백에 몇 자 휘갈겨 적어도 괜찮다면 몇 가지 제안을 하겠다고 했다. 괜찮으냐고? 나는 그에게 제발 그렇게 해달라고, 마음껏 휘갈겨 적어달라고 부탁했다. 그는 원고의 거의 모든 페이지에 의견을 적어서 보내왔다. 그의 의견 하나하나는 모두 통찰력이 넘쳤고 큰 도움이 됐다. 나는 그의 모든 의견을 내 책에 반영했다.

그제야 나는 매우 근본적인 뭔가를 알아냈다는 느낌이 들었다. 그러나 그것이 무엇인지 정확하게 알지는 못했다. 그래서 아른하임에게 수정된 원고를 보

내면서 내가 무엇을 알아냈는지 말해주면 좋겠다고 부탁했다. 그러자 그는 이렇게 답변을 보내왔다.

당신 책의 표현 양식에서 매우 특별하고 놀라운 점은 기하학적 형상을 기하학적으로 이용하지 않았다는 것입니다. 물론 그것이 전혀 새로운 것도 아니고, 심리학 차원에서 볼 때 순수하게 지각에 의해 인식된 결과도 아니지만, 그것은 지극히 역동적인 표현 양식입니다. 당신은 강한 시각적 영향력의 작용에 대해 이야기하면서, 크기나 방향이나 대비 같은 특징을 이용해 자연스러운 인간 행동을 구성하는 동작을 보여주고 있습니다. 이것 덕분에 당신의 이야기는 각 페이지마다 생동감이 넘칩니다. 그것은 추상성을 버리는 것이 아니라, 오히려 그것의 근본적인 영향력을 이용하면서 모든 형상에다 꼭두각시 인형이나 원시 시대 목각 인형의 영향력을 부여합니다.

(중략)

당신은 또한 동화에서 아이들에게 어울리는 귀여운 면을 없애고 그것을 근본적인 감각으로 단순화시켰습니다. 다시 말해 당신은 동화에서 어린애 같은 면을 없애 버렸을 뿐만 아니라 직접적인 시각적 감각에서 유래한 근본적인 인간 동작으로 대체하기까지 했습니다. 바로 그것이야말로 「빨간 모자」에서 귀여운 모습을 없앤 다음, 직접적이고 순수한 시각에서 바라볼 때 경험하게 되는 명료한 감각으로 그 모습을 대체할 때 나타나는 것입니다.

그의 말에 나는 가슴이 두근거렸다. 그가 한 말의 의미를 제대로 이해하진

못했지만, 그의 말은 내가 줄곧 느껴 온 것들을 확인시켜 주었다. 즉 나는 우리 눈에 그림이 보이는 방식과 감정 사이의 어떤 근본적인 연관성을 이해하고 있었다. 나는 그때부터 계속 아른하임의 답변에 대해, 그리고 각각의 원리를 하나씩 발견하고 책 형태를 잡아가면서 내가 느낀 것에 대해 생각에 생각을 거듭했다. 내가 보기에 이 책은 딱 한 가지 문제를 탐구하고 있다.

그림 혹은 모든 시각예술 형상의 구조는 우리의 감정적 반응에 어떻게 영향을 미치는가?

2016년

몰리 뱅

추천사

나는 어른과 어린이를 구분하는 것이 도무지 이해가 되지 않았다. 다 큰 어른 속에 아이가 숨겨져 있다는 말이 지극히 맞는 말일 뿐만 아니라, 사실 아이들의 질문이 너무나 날카로워서 우리 어른들이 지성과 경험을 총동원해야 겨우 그런 질문에 답할 수 있기 때문이다.

파울 클레1879~1940와 호안 미로1893~1983 같은 우리 시대의 화가들 또한 어린 아이들의 드로잉에 놀라움을 금치 못했고 그것으로부터 영감을 받았다는 사실을 그림을 통해 보여주기도 했다. 우리가 사는 이 시대에는 보는 방식과 행동 방식에 나타나는 아이와 어른의 차이나, 좋아하는 것과 싫어하는 것에 대한 아이와 어른의 차이가 예전만큼 그렇게 크지 않은 것 같다.

그럼에도 불구하고 서점을 죽 돌아다니다 보면 아이들을 위해 만들어진 대

부분의 책이 어른을 위해 만들어진 책과 다르다는 것을 알 수 있다. 이런 차이점은 특히 일러스트에서 두드러지게 나타난다. 어린이 그림책의 일러스트는 아주 제각각일 뿐 아니라 대개는 들려주려는 명확한 내용을 담고 있다. 일러스트는 긴가민가하면서도 익숙한 특성을 지닌 대상들을 묘사하고 있고 우리는 그런 친근한 특성을 쉽게 알아본다. 그러나 몰리 뱅의 이 책은 그런 묘사가 필요치 않다. 바로 이런 점 때문에 몰리 뱅의 책은 아이들에게 놀라운 선물이 될 것이고, 어른들에게는 눈이 번쩍 뜨일 신선한 충격으로 다가올 것이다.

"추상적 형상밖에 없는데."

서점에서 이 책을 들춰보는 사람들의 호기심을 자극하는 것은 바로 추상적 형상들이다. 그러나 '추상적'이라는 말에는 이중적인 의미가 들어 있다. 이 말은 교육과 오락에 필수적인 것으로 여겨지는 구상적 소재와 거리를 두게 만들기 때문에 거부감을 준다.

그런데 바로 그렇기 때문에 추상은 소소하고 세세한 것, 즉 실제적인 세부 사항을 넘어 그것들에서 이끌어낸 요소로 우리를 이끌어준다. 추상에는 엔진의 정교한 형식, 가장 편안해 보이는 가구의 기하학적 단순함 등을 대변할 수 있는 표현 양식이 사용된다. 그래서 1910년경에 추상 화가 바실리 칸딘스키1866~1944가 인간의 경험을 묘사하면서 그것을 단순한 형상과 색으로 변형했을 때, 거부감을 보인 사람들도 있었지만 환호하는 사람들도 있었다. 그 이후 수많은 위대한 미술가들이 자신의 '추상 작품'을 통해 우리의 삶이 그러한 새로운 직접성으로 표현될 수 있다는 것을 보여주었다.

여러 가지 색의 조각 그림으로 구성된 몰리 뱅의 이 책은 100년 전이었다면 생각조차 할 수 없었을 것이다. 그러나 그녀는 추상주의 화가들 속에 끼어 들어갈 필요가 없었다. 또한 새로운 표현 언어를 만들어낼 필요도 없었다. 그녀의 특별한 재능은 시각적 요소들, 즉 원형과 직사각형 그리고 빨간색과 검은색 등을 열린 마음으로 대할 때 활발하게 이루어지는 심리 작용에 대한 타고난 감응에서 나온다. 절대 무의미한 형상이 아닌 그 요소들이 기쁨과 두려움, 경외감과 다정함을 전달한다.

그녀는 이렇게 연상시키는 재능을 아이들과 함께 공유한다. 그러면 아이들은 그림을 그리면서 이런 요소들을 똑같이 자유자재로 다루는 능력을 키운다. 아이들은 어른과 달리 편견의 방해를 받지 않으면서 '비구상' 미술 작품을 받아들이는 것으로 알려져 있다. 아이들은 눈에 보이는 것을 액면 그대로 받아들인다. 아이들은 자신이 보는 것과 이야기를 나눈다. 우리가 어렸을 때부터 알고 있어서 기억 속에 강하게 남아 있던 세상이 몰리 뱅의 책에서 되살아난다. 세밀하게 표현되지 않았음에도 불구하고 나무와 늑대가 자연스러운 마법처럼 우리 앞에 생생하게 나타나고, 심지어 새롭고 신선하기까지 하다. 평범한 삼각형조차도 빨간 모자를 쓴 꼬마처럼 보이기 시작한다.

다른 이점도 있다. 몰리 뱅이 생기를 불어넣은 이 단순한 형상들은 이야기를 들려주는 것 이상의 역할을 한다. 이 형상들은 규칙, 즉 시각을 위한 일종의 문법, 아직 말하지 않은 것이 더 있음을 표현하는 방법을 제시한다. 그럼으로써 가르치기도 한다. 이론을 길게 늘어놓지 않는다. 아마추어든 전문 화가든, 아이

든 어른이든, 자기 작품을 만드는 모든 이를 고무시키고 안내하는 원리를 전혀 어렵지 않게 알려준다.

　이 책을 처음 보았을 때 나는 교수들이 흔히 가지는 허영심에 빠져, 이 책의 저자가 틀림없이 내 제자 중 한 사람일 거라 생각했다. 그런데 그렇지 않았다. 그녀에게는 더 훌륭한 점이 있었다. 내 눈에 보이는 모든 것이 이미 그녀의 눈에 보였다. 왜냐하면 누군가가 형상이 지닌 마법 같은 속성을 인식시킬 수 있는 재능을 발휘하면 우리 모두에게 그것이 보이기 때문이다.

<div align="right">

1991년 초판에 부쳐

전前 하버드 대학교 예술심리학 교수

루돌프 아른하임

</div>

초판 서문

이 책은 약 6년 전부터 쓰기 시작했다. 나는 15년 넘게 어린이 그림책 작가로 일했다. 내 작업은 성공적이었다. 내가 그려서 낸 책들이 잘 팔리고 있었고 가끔 상도 탔다. 그러나 나는 그림이 심리에 어떻게 작용하는지에 대해 아주 기본적인 사실조차 제대로 이해하지 못하고 있다는 것을 알게 됐다. 내가 '그림의 구조'를 이해하지 못하고 있다는 것을, '그림의 구조'가 무엇을 의미하는지조차 이해하지 못하고 있다는 것을 깨달은 것이다. 나는 내가 그것을 이해하기 전에는 내 그림이 조금도 나아질 수 없다는 것 또한 알고 있었다.

나는 네 방면에서 도움을 구했다. 먼저, 뉴욕에서 여러 해 동안 미술을 가르치다가 은퇴해서 매사추세츠 주 케이프코드에 살고 있는 사바 모건에게서 그림 강의를 들었다. 둘째로, 미술과 예술심리에 대한 책을 읽었다. 셋째로는, 그림을

많이 보았는데, 각 그림을 볼 때 나에게 어떤 느낌이 드는지, 그 느낌이 그림의 구조와 어떤 연관이 있는지 알아내려고 노력했다. 마지막으로, 아이들을 가르쳤다. 다른 사람들이 자기가 표현하고 있거나 표현하려고 하는 것을 더 분명하게 표현할 수 있도록 도와줌으로써 가장 잘 배울 수 있다고 생각했기 때문이다.

이 책은 나의 '그림 구조 탐구'의 결과이며, 딱 한 가지만 다룬다. 이 책은 우리의 '감정'이라는 관점에서 그림의 구조를 설명한다.

나는 그림의 구조와 감정 사이의 관계가 얼마나 근본적인 것인지 알게 됐다. 그래서 명료하고 의미 있는 그림을 그리는 데 누구나 그런 원리를 이용할 수 있는지 알아보고 싶었다. 나는 이것을 하나의 과목으로 가르치기 시작했다. 처음에는 격한 감정이 가득한 중학교 2~3학년에게 가르쳤고, 나중에는 연령대를 높여가다가 성인들에게도 가르쳤다. 나는 그러면서 알게 된 모든 것을 통해, 특별한 도구만 갖추면 우리 모두가 실제로 화가가 될 수 있다고 확신하게 되었다. 그렇다, 이 책에 나오는 원리들이 바로 그 도구다.

그런데 다른 여느 도구와 마찬가지로, 이 도구를 직접 '사용해' 보지 않으면 제대로 이해할 수가 없다. 직접 색종이를 자르고 붙여 보면 그 원리들이 어떻게 작용하는지 이해하게 될 것이다. 점점 명료해지고 의미가 부각되는 그림들을 만들어가다 보면, 우리 안에서 서서히 자라나는 화가를 보게 될 것이다.

1991년

몰리 뱅

마음을 움직이는 그림

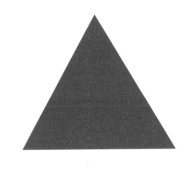

우리 눈에 보이는 형상은 주변 배경 속에 있다.

그래서 형상에 대한 우리의 반응은 그 주변 배경에 따라 크게 달라진다. 만약 왼쪽의 그림이 바다에 대한 이야기에 맞춰 그려진 일러스트라면, 우리는 빨간색 삼각형을 돛단배의 돛으로, 상어의 지느러미로, 해저에서 솟아오른 화산섬으로, '빨간색 마름모꼴' 부표의 윗부분으로, 혹은 침몰하는 배의 이물로 다양하게 인식할 수 있다. 빨간색 삼각형이 상어 지느러미로 보이지 않고 돛단배의 돛으로 보이면 이 삼각형에 대한 우리의 느낌은 완전히 달라진다.

그런데 내가 이런 생각을 하게 되기까지는 오랜 시간이 걸렸다. 나는 처음에 동화 『빨간 모자』의 주인공을 작은 빨간색 삼각형으로 나타내기로 한 다음 나 자신에게 물었다. '나는 이 형상에서 어떤 느낌을 받는 걸까?' 사실 이 형상에 감정 따위는 없다. 그러나 분명히 나는 다른 것들에서 느끼지 못한 것을 그것에서 느꼈다.

그런데 그것을 껴안고 싶은 마음이 들지는 않는다. 왜 그럴까? 뾰족한 모양이기 때문이다. 안정된 느낌이 든다. 왜 그럴까? 그것의 밑변이 곧고, 길고, 수평이기 때문이다. 세 변이 똑같아서 평형 또는 균형이 잡혀 있다는 느낌도 든다. 만약 삼각형이 위로 더 솟으면 그만큼 더 위험해 보일 것이다. 만약 더 낮아지면 더 둔해 보일 것이다. 만약 등변 삼각형이 아니라면 균형이 깨진 듯한 느낌이 들 것이다. 그렇다면 색은 어떤가? 흔히 빨간색은 따뜻하고, 대담하고, 화려한 색으로 여겨진다. 빨간색에서는 위험과 활기, 정열이 느껴진다. 한 가지 색이 어떻게 이렇게 서로 완전히 다르고 모순되기까지 한 감정들을 불러일으킬 수 있을까?

무엇이 빨간색인가? 피와 불. 아, 빨간색이 내 마음속에서 불러일으키는 감정들은 모두 이 두 가지와 연관있는 것 같다. 인간이 지구상에서 처음 피와 불을 본 이후, 이 둘은 줄곧 빨간색으로만 존재해 왔다. 빨간색이 내 마음속에 불러일으키는 감정들과, 피와 불에 대한 내 느낌은 같을 수 있을까? 지금까지는 분명히 그런 것 같다.

그렇다면 나는 이 적당한 크기의 빨간색 삼각형에서 무엇을 느낄까?

그것은 안정감과 균형, 과민함이나 예민함, 따뜻함과 힘, 활기와 대담함, 그리고 아마도 약간은 위험한 것 같은 느낌이다. 이제 삼각형을 빨간 모자를 쓴 꼬마로 바라보자. 물론 그 형태와 색은 아이의 옷과 연관될 수 있다.

그런데 빨간색 삼각형인 꼬마에게서 내가 느끼는 감정들을 사람인 꼬마에게 적용할 수 있을까?

그렇다. 그 모양은 조심스럽고, 따뜻하고, 강인하고, 침착하고, 안정되고, 활기차고, 약간의 위험을 느끼는 등장인물을 나타낸다.

빨간색 삼각형으로 빨간 모자를 쓴 꼬마를 나타낸다면, 꼬마의 엄마는 어떻게 보여줄 수 있을까?

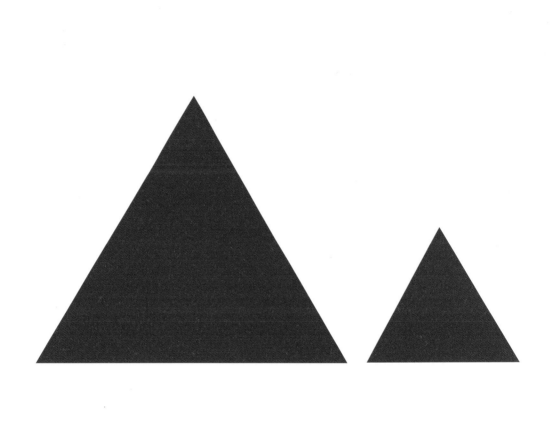

꼬마의 엄마는 빨간 모자를 쓴 꼬마보다 크기가 더 큰 빨간색 삼각형으로 간단하게 표현할 수 있을 것이다.

그런데 어떤 일이 벌어졌을까?

꼬마의 엄마가 그림 속에서 더 중요한 대상이 됨으로써 자기 딸을 압도해 버린다. 빨간 모자를 쓴 꼬마는 더 이상 주인공으로 보이지 않는다. 게다가 이 형태가 따뜻하고, 강인하고, 활기찬 엄마를 의미한다 해도, 그 또한 너무 지배적이어서 안기고 싶은 마음이 당연히 들지 않는다.

어떻게 하면 엄마를 덜 지배적이고, 더 안기고 싶은 마음이 들게 할 수 있을까?

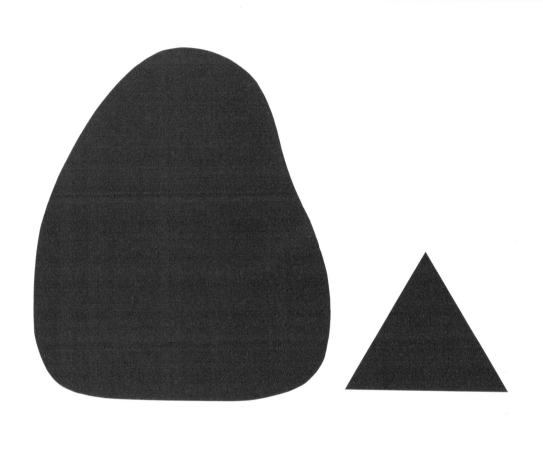

삼각형 형태를 유지하되, 모서리를 깎아 둥글게 하면 엄마가 더 부드러워 보인다. 그러나 엄마가 여전히 그림을 장악하고 있다. 그녀가 더 큰 빨간색 덩어리기 때문에 주인공인 빨간 모자를 쓴 꼬마에게 가야 할 관심을 앗아간다.

그렇다면 엄마가 어린 딸보다 몸집이 더 크니까 엄마의 형태를 크게 유지하면서, 빨간 모자를 쓴 꼬마를 더 두드러지게 만들 수 있는 방법은 무엇일까?

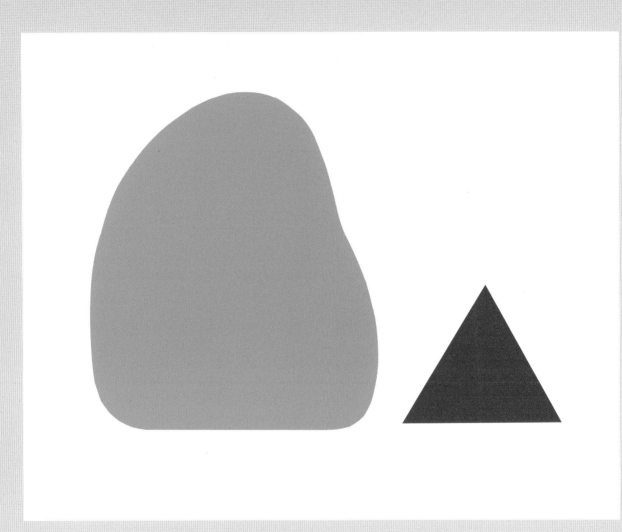

엄마의 색을 연하게 하면 엄마와 딸이 그림 속에서 동등해 보일 수 있다. 이제 빨간 모자를 쓴 꼬마는 상대적으로 더 대담하고, 적극적이고, 흥미롭게 느껴진다.

엄마를 연한 파란색이나 연한 녹색으로 만들면 좋겠지만, 그럴 경우 엄마의 색과 빨간 모자를 쓴 꼬마의 색이 아무런 연관이 없게 될 것이다. 그런데 자주색에는 빨간색이 들어 있기 때문에 엄마와 딸은 아주 조금이나마 색으로도 연관이 될 수 있다. 엄마가 분홍색이거나 연한 주황색이어도 둘은 서로 색으로 연관될 것이다.

이제 엄마에게서 어떤 느낌이 들까?

엄마가 전보다 덜 강하고, 덜 따뜻해지긴 했어도, 안기고 싶은 마음을 불러일으킬 뿐만 아니라 안정되어 보인다. 그래도 엄마는 여전히 엄마답게 상냥해 보이고, 그림의 강조점이 이제는 엄마보다 빨간 모자를 쓴 꼬마에게 있다. 빨간 모자를 쓴 꼬마가 가장 대담한 색이기 때문에 꼬마가 이야기의 주인공이라는 것 또한 분명해진다.

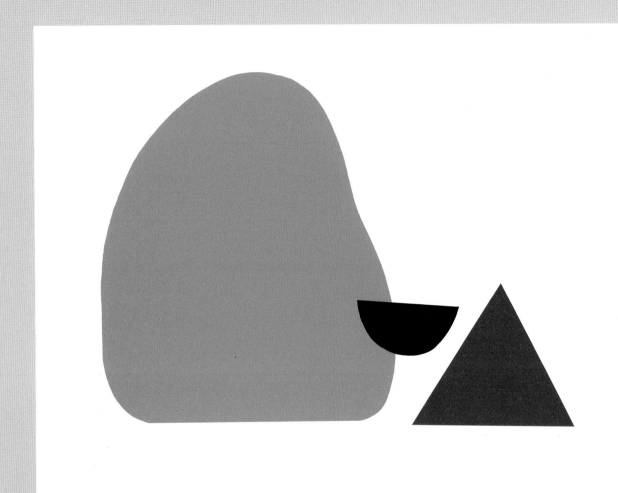

그리고 여기에 바구니가 있다.

나는 검은색이 '잘 맞기' 때문에 그것을 선택했다. 검은색이 감정의 범위를 가장 폭넓게 보여주기 때문에 그 색이 '잘 맞는다'는 생각이 들었다. 연노란색은 빨간색에 대한 더 나은 보색이 될 수도 있겠지만[나는 연노란색을 굉장히 좋아한다], 강도와 감정 면에서 자주색과 너무 비슷했다. 또한 무시무시한 요소를 보여주기 위해 정말 어두운 색을 보탤 필요가 있다는 느낌이 들었다. 그리고 무슨 일이 일어나고 있는지 잊지 않고 기억할 수 있도록 이것을 최대한 단순하게 만들고 싶었다. 이 세 가지 색과 흰색을 통해 감정의 범위가 넓어졌고, 각 색은 서로 확연하게 구별됐다.

이것이 우리가 지금까지 본 그림 중에서 가장 멋지거나 감동적인 그림은 아니다. 그러나 이 그림은 형태와 색이 우리에게 감정적으로 영향을 미치는 몇 가지 방식을 보여준다. 그것은 또한 다음 그림인 숲을 어떻게 그려야 할지에 대해 더 잘 이해할 수 있도록 기반을 마련해 준다.

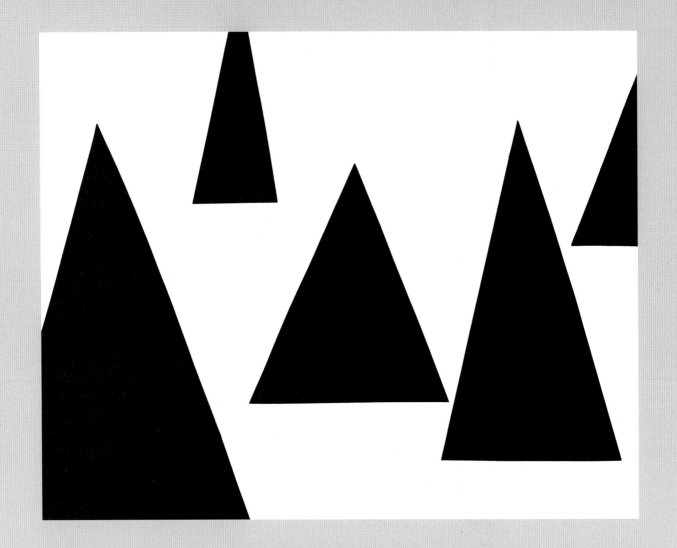

이것은 숲이다.

나는 최대한 단순한 상태를 유지하고 싶다. 그래서 처음에는 더 많은 삼각형[화면에 흩어져 있는 길고, 뾰족하고, 서로 떨어져 있는 삼각형] 또는

덩치 큰 삼각형들을 쌓아 올려서 숲을 만들었다.

이것이 가문비나무 아니면 전나무 숲이라는 것은 즉시 알 수 있다. 그러나 이 형태들은 빨간 모자를 쓴 꼬마나 엄마의 형태와 너무 가깝다. 그림에서 혹은 실제로 비슷한 형태들을 접할 때 우리는 그 형태들을 서로 연관시킨다. 그러면 그 형태들이 한 무리에 속하게 된다. 나는 사람이 나무로 바뀌거나 나무가 사람으로 바뀌는 느낌, 특히 빨간 모자를 쓴 꼬마가 숲의 일원이거나 숲과 관련있다는 느낌을 주고 싶지 않았다.

이런 혼란을 피하고 이 모든 삼각형에서 벗어날 수 있게 숲을 다른 식으로 만들어 볼 수도 있다.

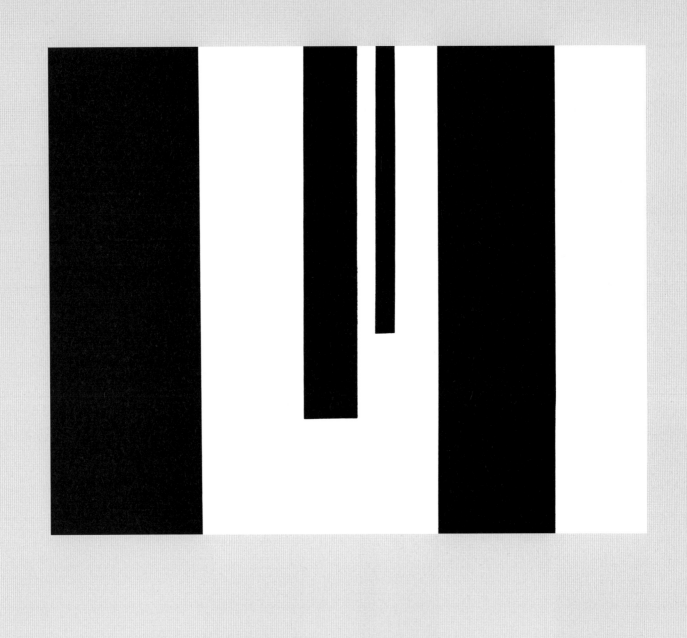

이것들은 그저 다양한 길이와 폭으로 이루어진, 길게 세워진 직사각형일 뿐이다. 이것들은 이 이야기의 상황 속에서 가지가 없는 나무줄기들을 나타낸다. 나무 꼭대기가 보이지 않기 때문에 나무들은 키가 굉장히 커 보인다. 우리는 지금 빨간 모자를 쓴 꼬마가 가야 할 숲의 한가운데에 깊숙이 들어와 있다.

나무들은 공간 속에서 뒤로 점점 멀어지는 것 같은 착각을 준다. 이런 거리감은 가는 나무일수록 나무 밑동이 화면에서 더 높은 곳에 오도록 배열함으로써 나타난다. 이런 착각이 일어나려면 나무 위쪽 끝이 그림의 테두리까지 뻗어 올라가야 한다는 것에 주목해야 한다.

이 정도까지 그림을 만들고 나자['무대를 갖추자'] 내가 그림에 더 많이 빠져든 기분이 들기 시작했다. 이제 빨간 모자를 쓴 꼬마가 숲 속에 등장할 때가 됐다.

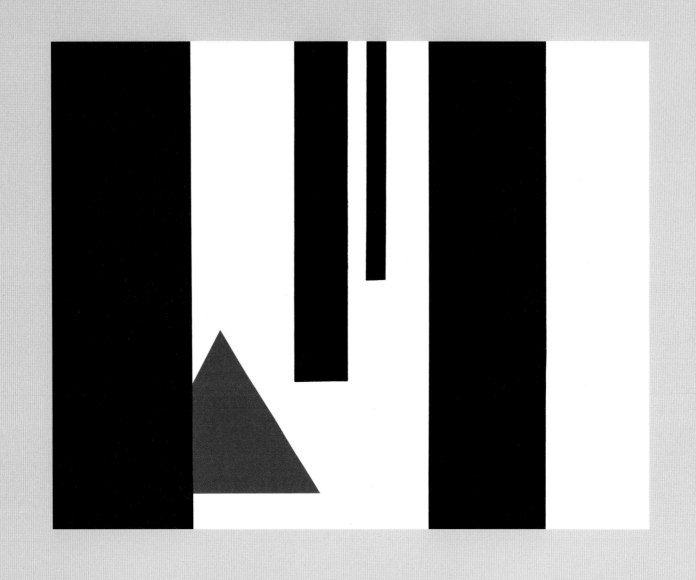

그래서 꼬마가 등장했다.

이 그림은 숲 속에 들어간 빨간 모자를 쓴 꼬마를 나타내는 것으로 쉽게 읽힐 수 있다. 특히 꼬마가 나무들 중 하나와 연결되어 있고 부분적으로 그것에 가려져 있기 때문이다. 이로 인해 꼬마는 숲에 속해 있고, 숲 속에 들어와 있게 된다.

또한 이것 때문에 나 자신도 숲 속에 들어가 있게 된다. 왜냐하면 우리에게는 그림 속의 특정한 요소와 자신을 동일시하는 경향이 있기 때문이다. 이것은 친구와 함께 공포 영화를 보러 갔다가 너무나 무서운 장면에서 극장을 나와야 했을 때 절실하게 느껴졌다. 내 친구는 무서운 장면에서 괴물과 자신을 동일시했더니 눈곱만큼도 무섭지 않았다고 말했다. 그렇게 하면 또 한 가지 흥미로운 점은 매우 무서운 그림들을 편안하게 그릴 수 있다는 것이다. 그 그림들은 내가 만들어낸 무서운 그림들이어서 스스로 그것들을 통제할 수 있기 때문이다.

숲 속에 들어온 빨간 모자를 쓴 꼬마에 대한 작업을 시작하자마자, 나는 내가 그 꼬마와 나 자신을 얼마나 많이 동일시하고 있고, 얼마나 많이 '그림 속에 들어가 있는지' 깨닫게 됐다.

그런데 그림이 더 무시무시해져야 한다. 왜냐하면 이 숲에서 주인공이 자기를 잡아먹으려고 할 늑대를 만나기 때문이다. 빨간 모자를 쓴 꼬마의 주변에 어떤 위협을 암시해 줄 필요가 있다. 늑대가 출현하기 전이더라도, 더 무시무시한 상황을 조성할 필요가 있다.

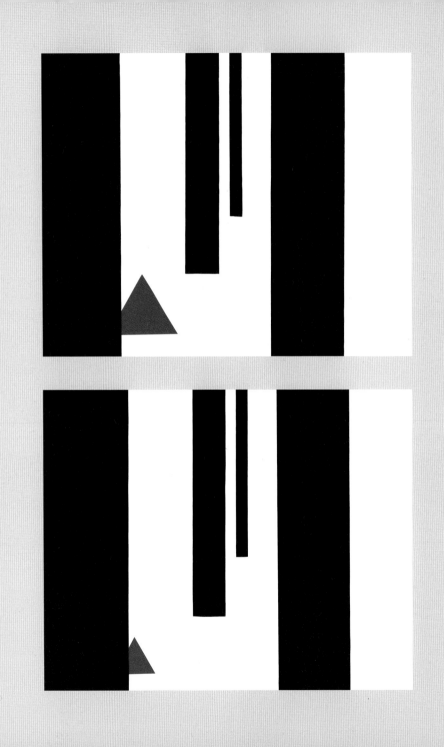

그림이 더 무시무시하게 느껴지도록 빨간 모자를 쓴 꼬마에게[그저 저 삼각형에] 무엇을 할 수 있을까?

안정된 것처럼 보이지 않도록 삼각형을 살짝 기울이거나, 나무로 가려서 삼각형의 많은 부분이 잘려나가게 하거나, 아니면 삼각형을 더 작게 만들 수 있다. 숲은 이제 조금 더 무시무시하게 느껴진다. 숲이 주인공에 비해서 더 커졌기 때문이다. 그리고 빨간 모자를 쓴 꼬마는 숲에 비해 더 작아졌다.

빨간 모자를 쓴 꼬마가 숲에 비해 더 작아지면, 왜 더 무시무시하게 느껴질까?

희생자인 자신은 작고 가해자가 크면, 우리는 더 겁을 먹는다. 위험을 극복하거나 그것을 신체적으로 통제할 수 있는 능력이 줄어들기 때문이다. 우리는 작아지면 더 약해지고, 신체적인 싸움에서 자신을 방어할 수 없게 된다.

빨간 모자를 쓴 꼬마의 크기를 훨씬 더 많이 줄일 수 있다. 이제는 나무들이 훨씬 더 커 보이고, 꼬마는 훨씬 더 상황에 압도된 것처럼 보인다. 그렇게 느껴진다. 이제 이 숲 한가운데에 빨간 모자를 쓴 꼬마 혼자만 있지는 않을 상황을 준비해야 한다. 늑대가 들어올 여지를 만들어야 한다.

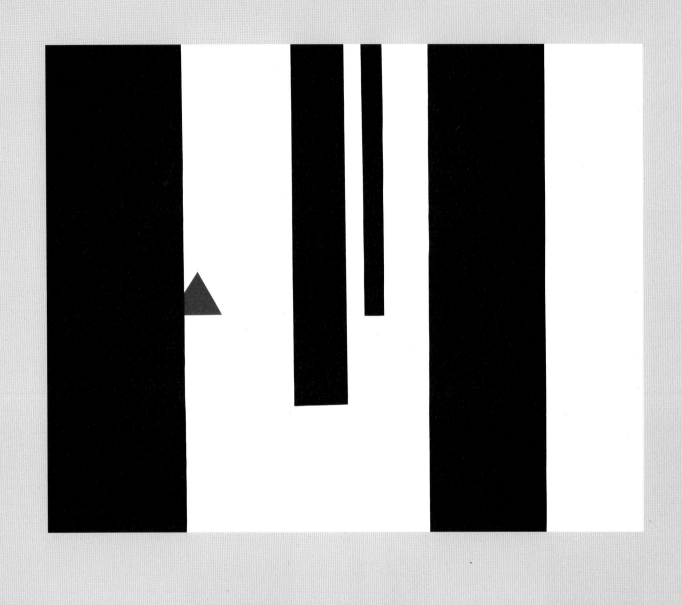

빨간 모자를 쓴 꼬마를 위로 옮기자 나는 갑자기 실망스러워졌다. 왜 그런지 이유를 알아내는 데 약간의 시간이 걸렸다.

먼저, 꼬마를 나타내는 삼각형이 앞 페이지에 있는 것과 똑같은 크기임에도 불구하고 빨간 모자를 쓴 꼬마가 더 작고 멀리 있는 것처럼 보인다. 나무들이 확실한 원근감, 즉 공간이 점점 멀어지는 느낌을 주기 때문에, 빨간 모자를 쓴 꼬마가 더 멀리 있는 듯 보이는 것이다. 그리고 빨간 모자를 쓴 꼬마가 화면에서 더 높은 곳에 놓임으로써, 공간 속에서 뒤로 옮겨간 것처럼 보인다.

그런데 그림이 이전만큼 무시무시하게 느껴지질 않는다. 왜 그럴까?

빨간 모자를 쓴 꼬마가 내게서 더 멀어지자 나는, 내가 꼬마와 나를 동일시하지 않거나 전처럼 그렇게 많이 공감하지 않는다는 사실을 마침내 깨달았다. 멀어진 거리 때문에 빨간 모자를 쓴 꼬마의 마음이 더 다정해지는 게 아니라 더 냉정해지는 것 같다. 빨간 모자를 쓴 꼬마가 '덜 가깝게' 느껴지고, '애착이 덜 가는' 것처럼 느껴진다. 나는 그림 밖에 존재한다. 내가 구경꾼이 돼 버렸다. 그래서 숲이 더 작아 보인다.

늑대를 출현시키기 전에 숲이 더 무시무시하게 느껴지도록 작업할 수 있는, 그림의 다른 요소가 있다. 즉 나무가 있다. 어떻게 하면 나무들이 더 위협적으로 느껴질 수 있을까? 나무를 더 많이 추가하거나, 숲을 더 어둡게 해서 빨간 모자를 쓴 꼬마를 감옥처럼 에워싸게 만들 수 있다. 뾰족한 가지를 많이 추가하면 그림이 더 위협적으로 보일 수 있을 것이다. 왜냐하면 뾰족한 대상들이 위험하게 느껴지기 때문이다.

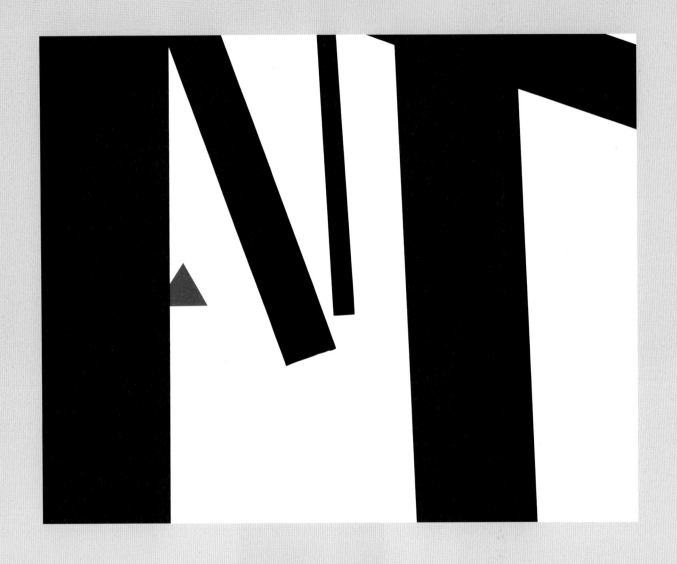

그러나 이 두 가지를 모두 시도했음에도 숲이 그렇게 썩 무시무시하게 느껴지지 않았다. 오히려 그림이 꽉 차서, 늑대를 집어넣어도 혼란스러움 속에서 늑대가 눈에 띄지 않게 됐다.

그래서 거의 모든 조각들을 다시 치우고 일부 나무줄기를 기울여 놓았다. 이제 주인공은 수직적이고 안정된 나무들이 들어찬 숲 속에 있는 것이 아니라, 언제라도 나무들이 자신을 덮칠 수 있는 숲 속에 들어와 있다.

그러자 다른 뭔가가 빨간 모자를 쓴 꼬마에게 일어났다. 빨간 모자를 쓴 꼬마가 두 나무로 이루어진 뾰족한 아치 밑에 갇힌 것처럼 보이게 됐다. 이성적으로는 빨간 모자를 쓴 꼬마가 거리상 멀리 뒤쪽에 있고, 나무들 밑에 있는 것이 절대 아니라는 것을 '안다.'

그러나 이 그림 속 평면 위에서는, 즉 평평한 이차원적 공간인 그림에서는 빨간 모자를 쓴 꼬마가 천장 형태에 막혀서 위로 탈출할 수 없는 상태가 되어 꼬마의 상황이 더 무시무시하게 느껴진다.

또한 모든 나무가 빨간 모자를 쓴 꼬마를 향해 기울어져 있어서, 사실상 꼬마를 화면의 왼편 뒤쪽으로 밀어내고 있다. 빨간 모자를 쓴 꼬마와 반대쪽으로 나무들을 기울여 놓으면, 나무들이 길을 열어 주어서 그녀를 위쪽으로, 그리고 오른쪽으로 이끄는 것처럼 보인다.

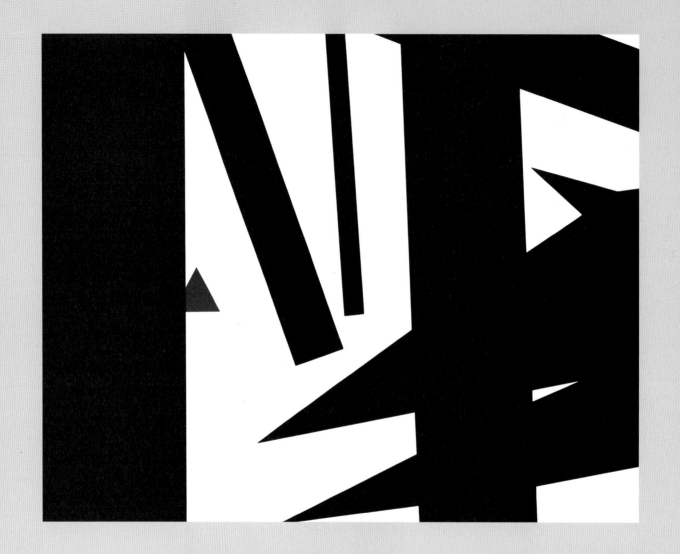

내가 여기서 지적하고 싶은 세 가지 측면은 다음과 같다.

1. 쓰러지거나 쓰러질 것처럼 보이는 비스듬히 기운 나무처럼, 사선斜線은 그림에 움직이고 있거나 긴장하고 있는 느낌을 준다.

2. 그림의 가장자리와 만나는 사선은 그림을 더 단단하게 잡아주기 때문에, 비스듬히 기울어진 나무들은 숲을 조금 더 위협적인 하나의 덩어리로 '묶어준다.'

3. 주인공 쪽으로 기울어진 형태들은 주인공이 앞으로 전진하는 것을 방해하거나 막고 있는 것처럼 느껴지는 반면, 반대쪽으로 기울어진 형태들은 공간을 열어주거나 주인공을 앞으로 이끄는 것 같은 느낌을 준다.

숲 문제는 이것으로 충분히 해결됐다. 이제 늑대가 등장할 시간이다.

어떤 형태로 늑대를 만들까?

세 개의 길쭉한 검은색 삼각형이면 된다.

왜 이 삼각형들이 그렇게 무시무시하게 느껴질까?

한 가지 이유는 이 삼각형들이 왼쪽으로 공격적으로 기울어져 있기 때문이다. 왼쪽에서는 빨간 모자를 쓴 꼬마가 상대적으로 작아 보이고, 반쯤 숨겨져 있다. 우리는 이 삼각형들을 늑대로 본다.

그러나 이 삼각형들이 무시무시하게 느껴지는 주된 이유는 그것들이 매우 뾰족하고 날카롭기 때문이고, 어두운 색이기 때문이며, 매우 크기 때문이다.

이 그림과 매우
다른 느낌이 든다.

늑대를 훨씬 더
작게 만들거나

뾰족한 부분을
둥근 곡선으로 만들거나

늑대를 더 연한
색으로 만들면.

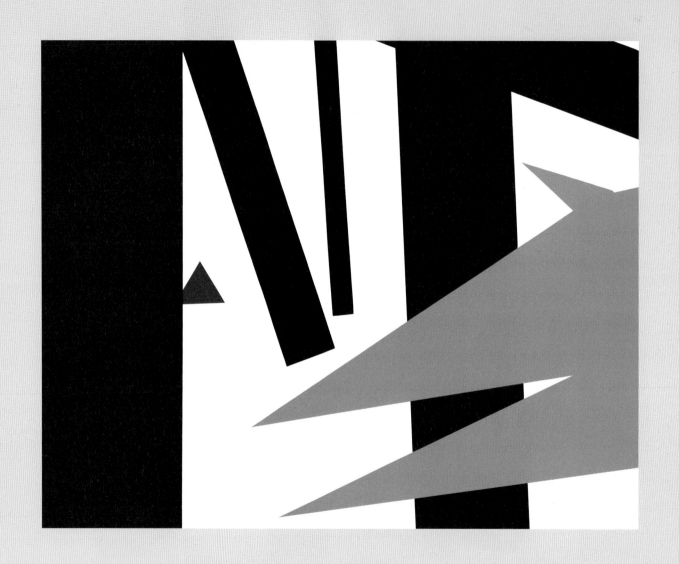

이 연보라색 늑대 때문에 약간의 혼란이 생길 수 있다. 날카로운 형태와 부드러운 색의 부조화 때문에 그림을 보는 사람은 그림 속에서 크고 중요한 이 부분이 감정적으로 무엇을 의미하는지 알 수 없게 된다. 그것이 무시무시하게 느껴질까? 아니면 무해한 것으로 느껴질까? 위험하게 느껴질까? 아니면 우호적으로 느껴질까? [우리의 흥미를 자극할 정도의] 약간의 애매모호함은 강렬하고 흥미로울 수 있지만 애매모호함의 정도가 조금 더 세지면 혼란을 야기할 수 있다. 그리고 우리는 혼란에 대해 분노로 반응하는 경우가 많다. 그림을 감정적으로 이해할 수 없지만 반드시 이해해야 한다고 생각하기 때문에 우리 자신이 한심하게 느껴지고, 자신이 소외당해서 그림 밖으로 밀려난 것 같은 기분이 들 수 있다.

만약 이것이 유령 늑대에 관한 이야기라면, 또는 내가 빨간 모자를 쓴 꼬마의 엄마에게 연보라색을 사용했기 때문에 사악한 유령 늑대로 변하는 엄마에 관한 이야기라면, 연보라색이 더 적절한 색이지 않을까?

분명히 연보라색 때문에 늑대와 다른 것들이 구별된다. 그림은 세 가지 다른 색으로 만들어진 세 부분으로 나뉘게 되어 응집력이 거의 없어진다. 서로 조화를 잘 이룰 필요가 있다.

늑대 그림을 더 진전시키기 전에 늑대에 대해 잠깐 살펴볼 필요가 있다. 이 위협적인 형태는 이제 무엇이든[늑대보다 훨씬 더 무시무시한 어떤 것이라도] 될 수 있기 때문에 무시무시하다. 늑대의 세부 형태를 더하면, 그 미지의 위협이 구체화되어 약간 덜 무시무시해질 것이다. 그런데 이 이야기에는 무시무시한 늑대가 필요하다.

늑대를 무시무시하게 느끼게 만드는 특징은 무엇일까? 그 특징이야말로 늑대가 무섭게 느껴지도록 만들기 위해 내가 집중해야 할 요소다.

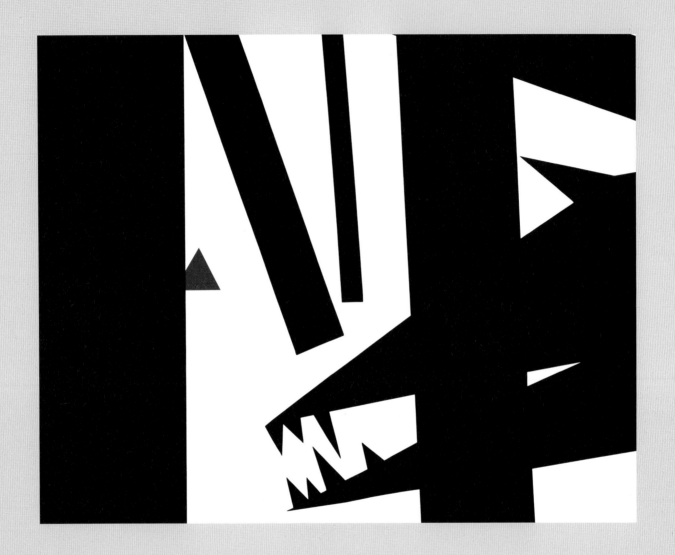

이빨은 무시무시한 특징 중 하나다.

 이 이빨들은 늑대의 입 안에 들쭉날쭉 박힌 일곱 개의 작은 날카로운 삼각형일 뿐이다. 이 삼각형들을 둥글게 만들면, 이빨이 얼마만큼이나 덜 무시무시하게 느껴질지 상상해 보라.

 실제 늑대의 코와 이빨은 모두 동그란 형태다. 늑대의 코와 이빨은 이 그림에서처럼 날카롭고 뾰족하지 않다. 그러나 우리는 무서운 상황에 처하면 무시무시한 요소들을 과장해서 보는 경향이 있다. 우리가 두려움을 느낄 때는 그렇지 않을 때보다 가해자가 훨씬 더 커 보인다. 사랑에 빠져 있을 때는 세상을 '장밋빛 안경을 통해' 보는 경향이 나타나는 것처럼, 두려움을 느낄 때는 이빨이나 무기가 훨씬 더 날카로워 보인다.

 무시무시하게 느껴지는 그림을 원한다면 위협과 환경의 무서운 면을 사진처럼 실상에 가깝게 재현하는 것보다 실감나게 과장하는 것이 더 효과적이다.

왜냐하면 사물이 그런 식으로 보인다고 우리가 느끼기 때문이다.

 늑대를 더 늑대처럼 보이게 하자면 또 무엇이 필요할까?

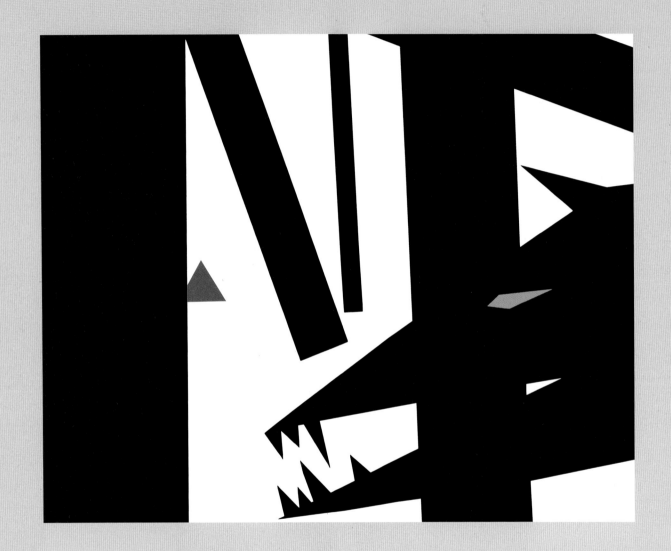

늑대에게는 눈이 필요하다.

나는 연보라색 종이에서 눈 모양을 하나 오려냈다. 흰색 외에 세 가지 색을 이용할 수 있고, 이 새로운 색이 관심을 끌기 때문이다. 또한 나는 모든 그림에 세 가지 색과 흰색을 다 사용하고 싶다.

눈은 길쭉한 다이아몬드 형태로, 즉 마름모꼴로 만들었다. 이것은 실제 늑대의 눈에서 뾰족함은 강조하고 곡선은 제거한 결과다.

실제 늑대의 눈은 연한 파란색인 경우가 많지만, 이 그림에서는 연한 파란색이 적절해 보이지 않는다.

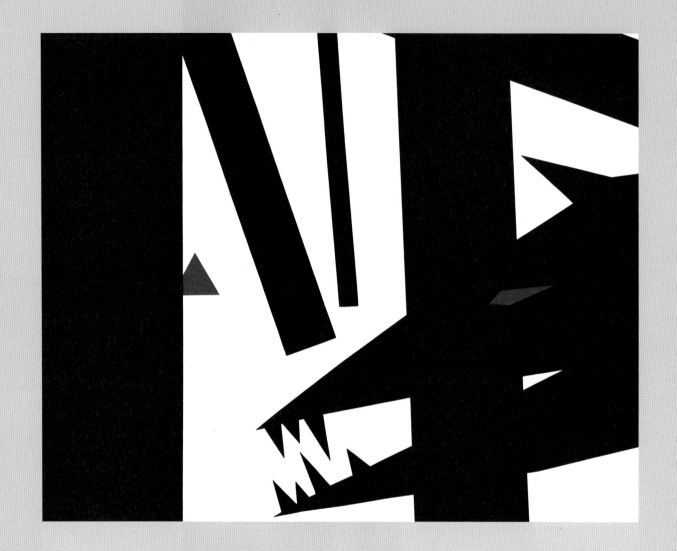

왜 이 눈이 훨씬 더 무서워 보일까?

정확한 답은 그것이 빨간색이기 때문이다. 그렇다면 왜 빨간색 눈이 연보라색 눈보다 훨씬 더 무시무시할까? 잘 모르겠다.

연보라색은 빨간색보다 더 부드럽고 덜 공격적이다. 그렇지만 왜 그럴까? 그 이유 중 일부는 순전히 심리적인 것일 수 있다. 즉, 빨간색이 우리에게 불러일으키는 효과 때문일 수 있다. 예를 들어, 심리학자들은 사람들이 연한 색의 방에 있을 때보다 선명한 빨간색이나 진한 핑크색 방에 있을 때 더 많이 싸움을 일으키고, 빨간색 방에 있을 때 더 많이 먹는 경향이 있다는 사실을 발견했다.

다른 이유는 우리가 빨간색을 피나 불과 연관 짓기 때문일 수 있다. 그래서 이것은 꽃이나 저녁 하늘과 관련있는 눈이 아니라 핏발 선, 이글거리는 눈이다. 어쩌면 그것은 우리가 술에 취해 핏발 선 눈이나, 모닥불이 비친 빨간 눈을 본 경험이 있기 때문일 수도 있다. 어떤 동화에서는 마녀의 눈이 빨간색으로 묘사되기도 한다. 빨간색 눈은 자연스러워 보이지 않고, 자연스럽지 않은 것에 대해 우리는 경계심을 갖게 된다. 게다가 빨간색은 활기찬 색, 즉 힘 있는 색이다. 하얀색 눈도 자연스러워 보이진 않지만, 적대적일 정도로 힘이 넘쳐 보이는 눈은 빨간색 눈이다.

그런데 연보라색 눈을 빨간색 눈으로 대체하고 나자 전혀 예상하지 못한 일이 일어났다. 이제 빨간 모자를 쓴 꼬마와 늑대의 눈이 이전과 다르게 즉시 연관된다. 빨간 모자를 쓴 꼬마와 늑대의 눈이 함께 이동한다. 이제 늑대의 눈이 빨간 모자를 쓴 꼬마를 바라보고 있다.

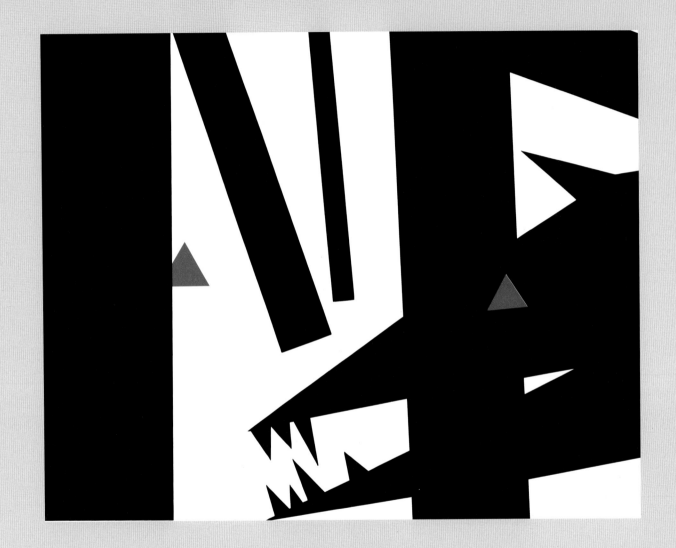

그렇다면 늑대의 눈이 빨간 모자를 쓴 꼬마와 똑같은 색과 형태로 만들어지면 어떤 일이 일어날까?

늑대가 이제는 바보처럼 보이거나 어쩌면 행복해 보이기까지 한다. 늑대의 시선이 더 이상 먹잇감을 향하고 있지 않다. 분명히 눈이 이전만큼 사악해 보이지 않는다. 그림이 매우 다르게 느껴지지만, 실제로 바뀐 것은 눈의 형태가 전부다.

혼란스럽게 느껴지는 이런 효과가 나타나는 이유는 이제 두 개의 빨간색 삼각형이 너무 비슷해져서 서로 너무 많이 연관되기 때문이다. 그 결과 두 삼각형과 그림의 나머지 부분이 분리된다. 두 빨간색 삼각형은 더 이상 그림의 의미 있는 요소가 아니다. 이제는 그것들이 빨간 모자를 쓴 꼬마와 늑대의 눈으로 보이는 것이 아니라, 그림에서 이리저리 떠다니는 두 개의 빨간색 삼각형으로 보인다.

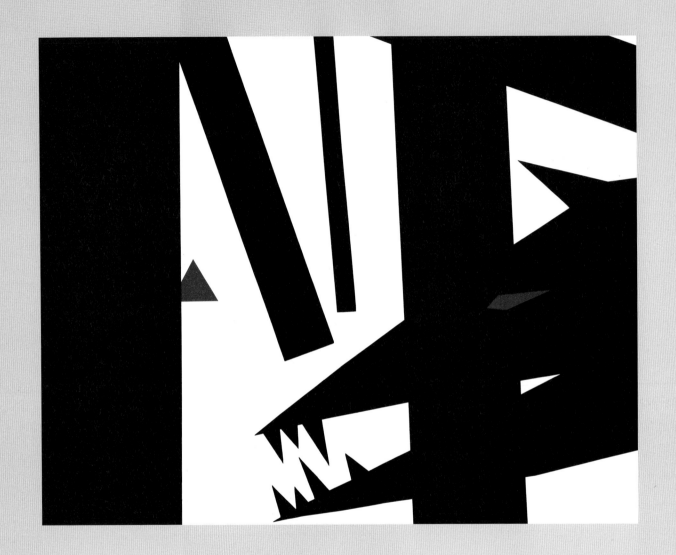

더 뾰족한 빨간색 눈을 한 늑대로 돌아가 보자. 어떤 특징을 늑대에게 부여하면 늑대가 훨씬 더 무시무시해 보일 수 있을까?

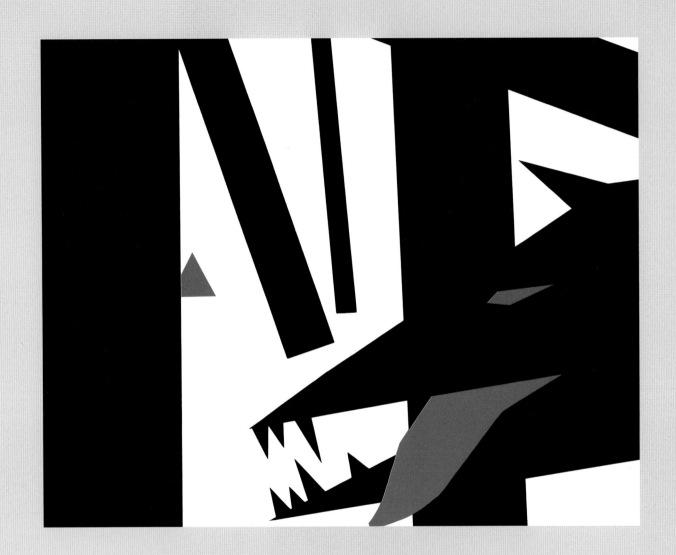

혀를 그려 넣어 보자.

이제는 빨간 모자를 쓴 꼬마가 커다란 빨간색 조각의 힘에 의해 늑대의 입 속으로 곧장 끌려 들어가고 있는 것처럼 보인다. 늑대의 눈보다 혀가 더 큰 빨간색 조각이기 때문에, 이제는 빨간 모자를 쓴 꼬마가 늑대의 눈보다 혀와 훨씬 더 많이 연관된다. 색 면적이 넓을수록 우리의 관심은 더욱더 거기에 끌리게 된다.

내 관심 또한 나무보다 늑대에게 더 끌린다. 한편으로는 늑대가 나무보다 크기 때문이고, 다른 한편으로는 늑대가 나무의 수직선들 속을 뚫고 지나가기 때문이다. 또 한편으로는 늑대가 그림의 오른쪽에 있기 때문이다. 우리의 시선은 화면의 왼쪽에서 오른쪽으로 가는 경향이 있는데, 늑대가 검은색이라서 자주색일 때보다 나무에 훨씬 더 많이 '가려' 있다.

내가 전에는 몰랐지만 여기서 새롭게 알게 된 사실은 한 그림 속에서 두 가지 혹은 그 이상의 대상이 같은 색을 띠게 되면 그 대상들이 서로 연관된다는 점이다. 이런 연관에 부여되는 의미와 감정은 상황에 따라 달라지지만, 그런 연관은 즉각적이고 강하게 일어난다. 빨간색은 빨간색과 어울리고, 검은색은 검은색과 어울린다.

그림에는 더 무시무시하게 보이도록 변화를 줄 수 있는 요소가 한 가지 더 있다. 그것은 바로……

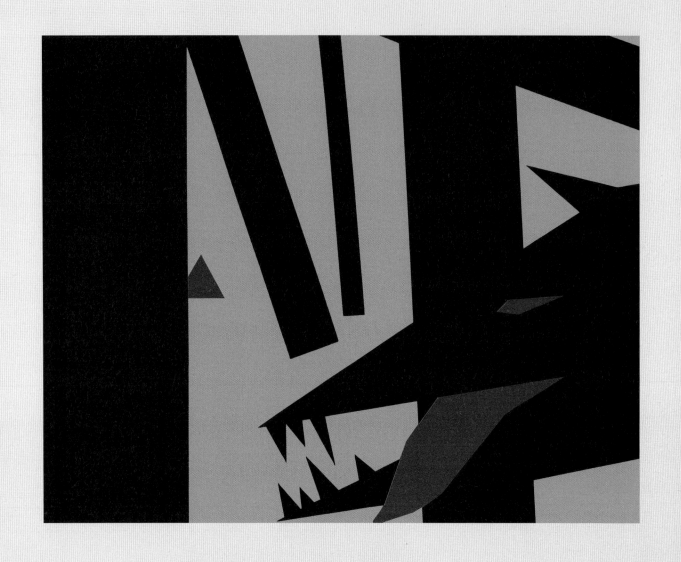

배경을 어둡게 만드는 것이다.

빨간 모자를 쓴 꼬마가 엄마와 함께 등장한 세 번째 그림에서 연보라색은 부드럽거나 다정한 색으로 사용됐다. 주변이 흰색일 때보다 검은색일 때 대비가 약해지기 때문에, 연보라색은 여기서 더 부드럽다. 그렇다면 왜 이 그림이 더 무시무시할까?

이 그림에서 연보라색은 한밤중 또는 어두운 그림자와 암흑을 암시한다. 그리고 어둠이 빛보다 더 무시무시하게 느껴지는 것은 빛이 있으면 잘 보이지만 어둠 속에서는 잘 보이지 않기 때문이다. 또한 어두워진 배경은 폭풍우나 흐린 날씨를 암시할 수 있고 이것은 다시 역경이나 장애물을 의미한다.

나는 나무 밑부분에서 뻗어 나와 길게 사선으로 평행을 이루고 있는 나무 그림자들에 연보라색을 쓰려고 시도해 보았다. 그러나 시야에 보이지 않는 나무줄기들의 그림자를 바닥에 어떻게 드리울지 고민이 됐고, 그림자 형태가 도움이 되기보다 오히려 혼란을 줄 것 같았다. 그래서 단순하게 연보라색 배경으로 돌아가기로 했다.

배경이 연보라색인데, 흰색을 어떻게 긍정적인 요소로 이용할 수 있을까? [여기서 '긍정적인 요소'란 배경이 아니라 사물을 의미한다.]

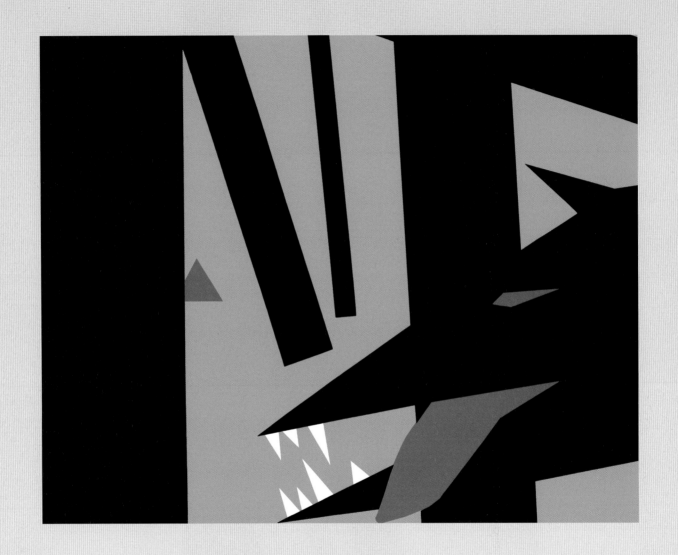

흰색을 이빨에 사용할 수 있다.

흰색 이빨은 검은색 이빨이나 빨간색 이빨 혹은 연보라색 이빨보다 조금도 더 무시무시하지 않다. 오히려 그 반대다. 빨간색 피가 뚝뚝 떨어지는 검은색 이빨이 여기서는 더 효과적일지 모른다. 그런데 이빨이 흰색이 되면 무슨 일이 일어날까?

이빨이 더 도드라져 보인다. 이빨이 검은색일 때보다 흰색일 때 더 많은 주목을 받게 된다.

흰색이 어두운 배경과 너무 강하게 대비되어 보이기 때문에, 나는 여기서 흰색이 얼마나 강력한 색인지 깨닫게 됐다. 흰색이 제한된 크기로 사용되어 더 효과적이다.

배고픈 늑대가 숲 속에 혼자 있는 여자아이를 잡아먹으려고 한다는 내용에 따라 이 그림은 무시무시해야 한다. 그런데 이 그림은 색, 형태, 크기, 그리고 그림을 구성하는 공작용 색지 조각의 배치를 통해, 보는 사람에게 무섭게 느껴지도록 만들어졌다. 그렇다면,

그림은 보는 사람에게 어떻게 특정한 감정을 일으킬까?

우리가 그림을 실제 세계의 연장으로 보기 때문에
그림에서 여러 가지 감정이 생겨난다.

우리에게 강한 영향을 주는 그림에는 우리가 살아남기 위해 실제 세계에서
반응하는 방식에 기초한 구조적인 원리가 적용되어 있다. 그런 원리를 이해하
면 그림이 왜 그런 구체적인 감정적 효과를 일으키는지 이해하게 될 것이다. 즉,

그림이 마음에 어떤 식으로 작용하는지 이해하게 될 것이다.

그림의 원리

내가 어떤 순서로 다음의 '원리'들을 생각해냈는지는 기억나지 않는다. 나는 책을 많이 읽고 그림 속에서 무슨 일이 일어나는지에 대해 생각을 많이 했다.

그러나 이런 저런 이유 때문에 대개는 문제가 '잘 풀리는' 것 같기도 하다가 '안 풀리는' 것 같기도 했다. 그러다가 '빨간 모자를 쓴 꼬마'의 그림을 작업하던 중 갑자기 원리들이 내게 떠오른 것 같다.

그 원리들이 뼈대를 갖출 때까지 다듬는 작업을 하는 데 많은 시간이 걸렸다. 각 원리 사이에 어떤 위계질서가 있다고 생각하진 않기 때문에, 위계질서에 따라 원리를 정리하지 않고 가장 논리적으로 보이는 흐름에 따라 정리했다.

어쩌면 나무를 기울여 놓은 바로 그때 중력이 그림에 어떤 영향을 미치는지 깨달았던 것은 아닐까? 이유가 무엇이건 먼저 소개하는 몇 가지 원리는 중력과 연관이 있다.

중력은 우리가 인식하는 가장 강한 물리적 힘이며,

우리는 항상 중력의 영향을 받고 있다.

중력은 수평적 형태, 수직적 형태, 사선 형태에 대한

우리의 반응에 영향을 미치고,

화면에 형태를 배치하는 방식에 대한 우리의 반응에도 영향을 미친다.

이 모든 말이 매우 추상적으로 들릴 수 있다.

그렇다면 이것은 구체적으로 무엇을 의미할까?

1. 매끄럽고 평평하고 수평적인 형태는
 안정감과 평온한 느낌을 준다.

나는 수평적인 형태를 지구의 표면이나 수평선, 혹은 마룻바닥이나 초원, 잔잔한 바다와 연관시킨다. 우리 인간은 수평면 위에 있을 때 넘어지지 않기 때문에 가장 안정된다. 수평으로 놓인 형태는 쓰러져서 우리를 덮치지 않을 것이므로 안정되어 보인다. 그래서 수평 구조를 강조하는 그림은 대체로 안정되고 평온한 느낌을 준다.

마찬가지로 그림에서 수평이거나 수평 지향적인 작은 형태는 평온한 섬으로 느껴질 수 있다. 삼각형으로 표현된 빨간 모자를 쓴 꼬마에게서 우리가 느끼는 안정감은 부분적으로 삼각형의 길고, 평평하고, 수평적인 밑변에서 온다.

2. 수직적인 형태는 더 활기차고 더 활동적이며,
 지구의 중력에 저항한다. 또한
 수직적인 형태는 에너지를 의미하며,
 높은 곳이나 하늘을 향해 나아가는 것을 암시한다.

수직으로 자라거나 세워지는 것들을 생각해 보라. 나무와 식물은 해를 향해 자란다. 교회와 초고층 건물은 최대한 높이 하늘을 향해 나아간다. 이런 구조물을 세우는 데에는, 즉 수직이 되기 위해서는 많은 양의 에너지가 필요하다. 이것이 무너지면 많은 양의 에너지가 방출될 것이다.

수직적인 구조물에는 과거와 미래의 운동 에너지, 그리고 현재의 잠재 에너지가 들어 있다.

줄줄이 늘어선 수직선 위에 수평으로 막대를 하나 걸쳐 놓으면 그리스 신전 안에 있는 것처럼 안정감이 회복된다. 하늘을 향해 나아가려는 느낌과 활기가 억제된다. 그런데 수직선은 수평적인 면에 어떤 장엄한 특성을 가져다준다. 그러면 질서와 안정감이 생겨나고 높이감과 함께 긍지가 살아난다.

　기어다니던 아기가 아장아장 걷게 되어 튼튼한 두 다리로 마루에서 일어서면 삶이 갑자기 훨씬 더 활기차진다. 더 많은 것을 보게 될 뿐만 아니라, 기어 다니던 때 보던 낮은 차원에만 존재한 온갖 종류의 것들 위에 존재하게 된다. 또한 이리저리 더 빨리 움직여 다닐 수 있을뿐더러, 넘어질 수 있다는 사실 때문에 오히려 삶에 긴장감이 더해진다.

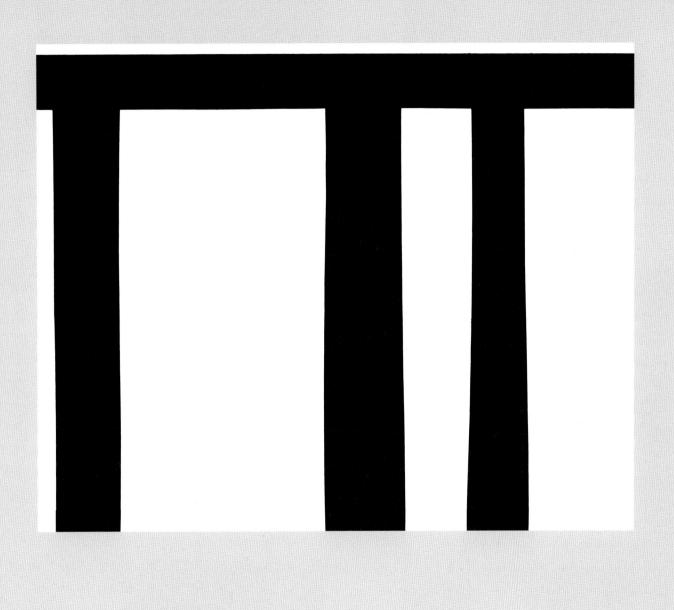

3. 사선 형태는 동작이나 긴장을 의미하기 때문에 역동적이다.

사선으로 비스듬하게 있는 자연 속 대상은 움직이는 중이거나 긴장 상태에 있다.

대부분의 사람들은 이런 사선을 쓰러지는 기둥으로 본다. [나는 납작한 쇠막대기로 본다.] 사선은 그림에서는 보이지 않지만 그림 밖에 있는 구조물에 의해 지지되는 지붕의 대들보로, 혹은 햇빛 쪽으로 위를 향해 올라가지만 동시에 중력에 의해 땅 쪽으로 끌려 내려가는 나무줄기의 일부분으로 사용될 수 있다.

또한 이런 막대가 우리를 그림 속으로 이끌고 들어간다고, 공간 속으로 데리고 들어간다고 볼 수도 있다. 비대칭 구도에서는 사선이 깊이감을 준다.

그런데 우리가 막대를 어떻게 보든, 그것은 비스듬하기 때문에 움직이고 있거나 긴장 상태에 있는 것으로 느껴진다.

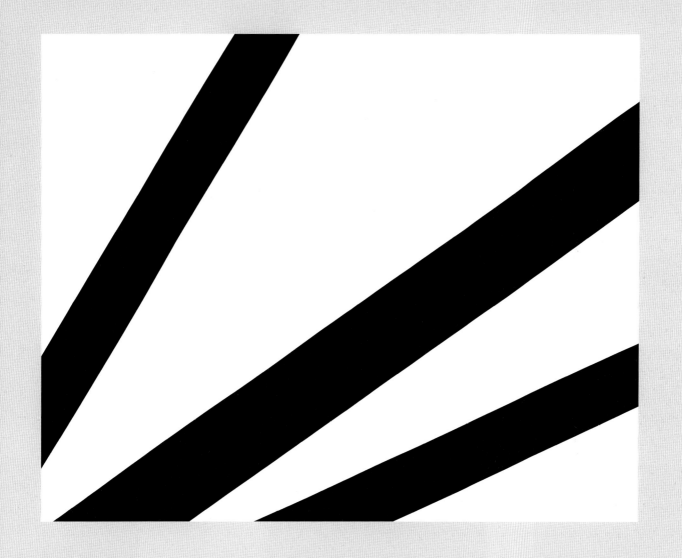

테이블 다리와 테이블 상판을 연결하는 사선 버팀목은 테이블에 안정성을 부여한다. 수직 버팀목과 수평 대들보에 결합된 사선 버팀목이 그 둘을 단단하게 붙들어매기 때문이다. 버팀목은 테이블 다리나 못이 수평으로 움직이지 못하게 막으면서 긴장 상태에 있다. 숲의 예에서 사선은 그림 속의 이질적인 요소들을 서로 연결한다. 그러나 그 요소들이 다른 나무에 나사나 못으로 박혀 있는 것처럼 보이지 않고 떨어지려는 것처럼 보여서 감정적인 긴장감을 더 많이 만들어낸다.

그림 속의 사선은 바로 이러한 기능을 수행하는 경우가 많다.

이 그림의 한 가지 재미있는 측면은 우리의 시선이 흰색 삼각형 안으로 이끌려 들어가서 그곳에 갇히게 되는 방식이다. 일단 그 안으로 들게 되면 갇혀 버린다. 그 주위를 둘러싼 검은색 선들에 조금이라도 틈새가 있으면 나의 시선은 자유롭게 빠져나와 그림 전체를 볼 수 있다.

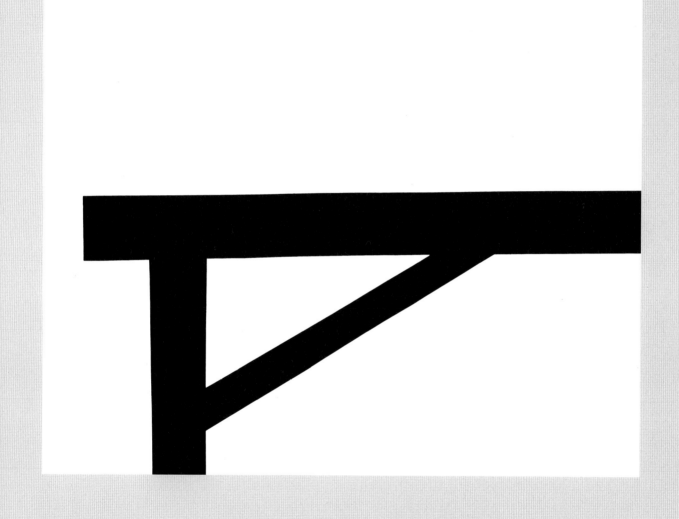

플라잉 버트레스건축물을 외부에서 지탱해주는 공중 부벽는 고딕 성당을 지은 사람들이 벽을 훨씬 더 높이, 훨씬 더 얇게 쌓으려고 발명한 건축 장치다. 성당 내부의 천장이 높아 보이게 하고 건물의 하중을 덜어준다. 이것은 두꺼운 외벽과 상대적으로 약한 성당 안쪽 뼈대 사이를 떠받치는 사선 버팀목이다. 만약 이 부가적인 버팀목 없이 벽 위에 성당의 둥근 지붕을 만든다면 무게 때문에 벽이 바깥쪽으로 휠 것이다.

이 그림은 무게와 힘에 의해 어떤 일이 실제로 벌어지고 있는지 시각적으로 보여주고 있다. 시선이 움직이는 경로는 힘이 아래쪽 바닥으로 작용하는 것과 똑같은 경로를 취한다. 그림의 바깥쪽에서 얇은 수직 벽을 내리 누르는 삼각 지붕의 무게가 사실 높은 벽을 고정시키고 있다. 모든 아치는 기본적으로 무너지려는 성질이 있는 반면, 플라잉 버트레스는 지붕 밑의 아치가 바깥쪽으로 벌어지는 것을 막는다.

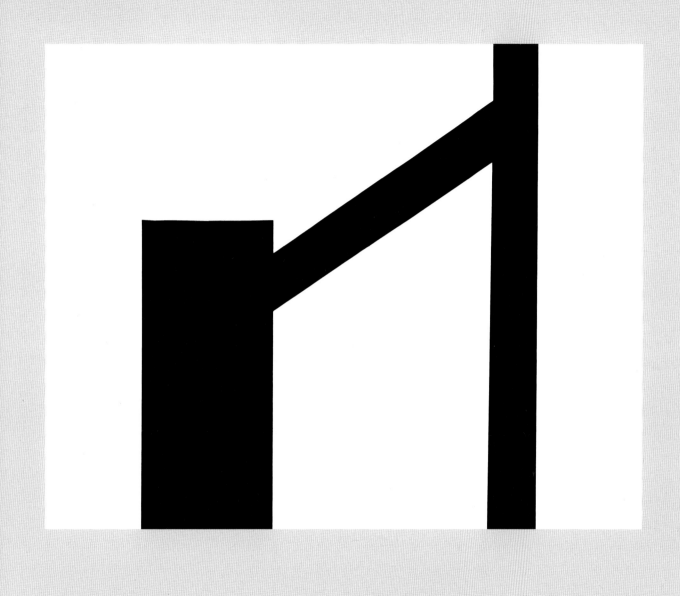

산, 비탈, 파도, 이것들은 모두 움직이고 있거나 긴장하고 있는 사선 형태다. [산은 눈에 띠게 움직이진 않지만 조금씩 깎여나가서 점차 평평해진다. 그리고 물론 대부분의 산은 지각의 힘에 의해 밑에서부터 밀어 올려지고 있다.] 만약 우리가 이 표면 위에 어떤 대상이 있다고 상상하면 그것은 반드시 움직이게 되어 있다. 우리의 눈도 표면의 위아래로 움직일 수밖에 없다.

우리가 사선을 바라볼 때는 왼쪽에서 오른쪽으로 보는 경향이 있다는 사실에 주목하라. 이 책도 같은 방향으로 전개되고 있고, 서구인은 습관적으로 이와 같은 방향으로 글을 읽는다.

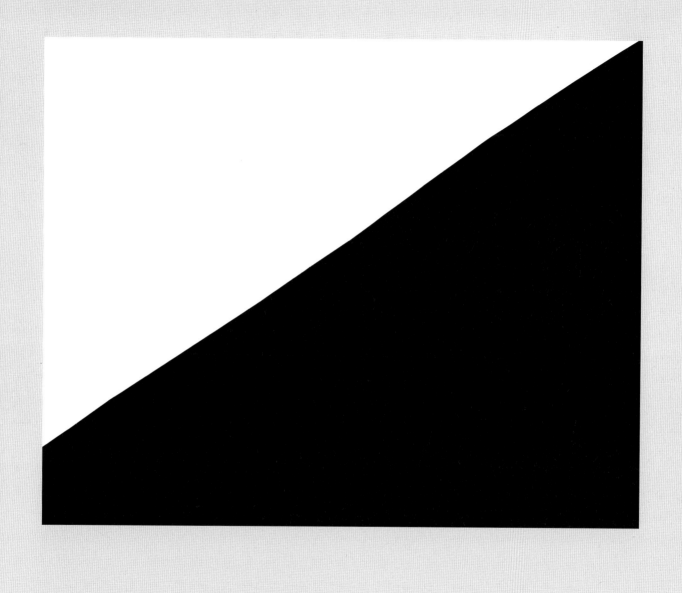

밑변이 수평을 이루고 있는 삼각형은 안정감을 준다.

똑같은 삼각형을 비스듬하게 기울여 놓으면, 이 삼각형은 한 꼭짓점으로 위태롭게 서 있게 된다. 그러면 당장이라도 뒤로 쓰러져 다시 평평하게 놓일 것 같은 삼각형으로 보이든, 아니면 화면의 오른쪽 귀퉁이를 향해 날아가고 있는 미사일로 보이든, 그것은 움직이고 있다는 느낌을 준다.

삼각형이 어떤 특정 '바닥'이나 기준선에 붙어 있지 않아서 떠다니는 듯한 느낌이 든다는 것에 주목하라.

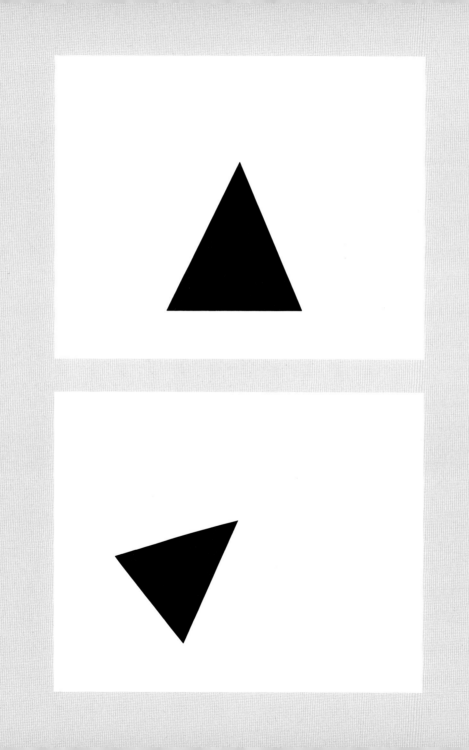

삼각형을 더 길쭉하게 만들고 다른 비슷한 삼각형들과 함께 사선으로 크기를 점점 더 줄여가며 배열해 놓으면, 그것은 사선 형태의 탄도를 따라 날아가는 화살이나 총탄, 바위나 미사일 무리가 된다.

　내가 미술사 강의를 들었던 대학 시절에, 어느 날 교수님이 꿈틀꿈틀 기어가는 형체들이 그려진 그림 슬라이드를 보여주었다. 거기서 화가는 형체에 강한 빛을 가함으로써, 그늘진 나머지 부분과 달리 빛을 받은 부분만 사선 형태로 두드러지게 만들었다. 교수님은 그 그림 속에 나타난 '사선의 역동성'에 대해 이야기했다. 그 말은 교수님에게 분명히 특별한 의미가 있었고, 교수님이 논한 그림에 대해 내가 아직도 명확하게 기억하고 있는 것을 보면 내게도 특별한 의미가 있었던 것이 틀림없다. 그러나 내가 이 원리를 알아내기 전까지는 교수님의 말이 전혀 이해되지 않았었다. 그러다가 문득 25년 전에 다녔던 대학의 그 어두침침한 대형 강의실에서의 기억이 공기방울처럼 떠올랐다. 그것은 사선이 움직임이나 긴장을 의미하기 때문에 [형태든, 색이든, 빛이든, 혹은 어떤 구조적인 요소든] 사선을 부각시키는 모든 그림은 역동적으로 느껴진다는 것을 의미한다.

　이 그림에서는 삼각형들이 점점 더 작아지고 있기 때문에, 즉 전체 무리의 윤곽이 삼각형이거나 화살 형태이기 때문에 움직이는 느낌이 훨씬 더 크다. 형태에 대한 작업을 처음 할 때 나는 형태를 모두 똑같은 크기로 잘랐고 서로 거의 수평이 되게 했다. 그 형태들이 움직이고 있다는 느낌이 들긴 했지만, 결과는 매우 단조롭고 경쾌하지 않았다.

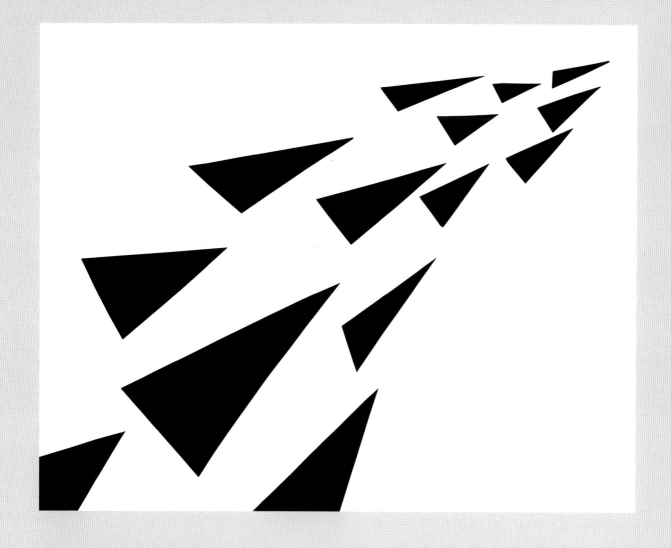

일반적으로 그림은 눈에 보이지 않는 감정 수평선이 있는 것처럼 읽힌다. 이 감정 수평선은 공간의 중간을 가로지르면서 공간을 '윗부분'과 '아랫부분'으로 나누는 역할을 한다.

4. 그림의 위쪽 절반은 자유와 행복, 힘의 자리다.
 위쪽 절반에 배치된 대상은
 더 '정신적인' 것으로 느껴지는 경우가 많다.

 높은 곳에 있으면 더 강한 전술적 위치에 있게 된다. 적을 내려다보며 적을 향해 뭔가를 던질 수 있다. 아래쪽에서는 그렇게 멀리까지 내다볼 수가 없다. 아래쪽에 있으면 위에서 뭔가가 떨어져서 우리를 박살낼 수 있다.

 우리는 그림의 위쪽 절반에 있는 대상과 자신을 동일시하면, 대개 더 경쾌하고 더 즐거운 기분이 든다. 우리는 대상의 정신성을 보여주고 싶을 경우 그것을 높은 곳에 두는 경향이 있다. 이것 또한 중력의 힘 때문이다. 위쪽에 있는 대상은 떠다니거나 날고 있는 느낌, 혹은 지구의 중력에서 해방된 느낌을 준다.

일상에서 행복한 기분이나 성취감을 내보이려고 사용하는 표현을 생각해 보라. '최고' 같은 단어가 들어가 있다. 그러나 사람들이 '최고다'라고 말할 때 그 말에는 '바닥으로 돌아오면' 결국 '끔찍한 낙담'을 하게 될지 모른다는 함의가 들어 있다.

그림의 아래쪽은 더 위태롭고, 힘겹고, 애처롭고, 억눌린 것처럼 느껴진다. 그림의 아래쪽에 놓인 대상은 더 '단단히 붙박인' 것처럼 느껴지기도 한다.

슬픔이나 실패를 나타내는 표현을 생각해보라. '바닥' 같은 단어가 들어가 있다. 우리는 그림 속 아래쪽에 위치한 것에서 이와 똑같은 종류의 감정을 느낀다. 한편, 우리가 그림의 윗부분을 '하늘'로, 아랫부분을 '땅'으로 간주하면서 그림을 실제 세계의 연장으로 보는 경향이 있기 때문에, 그림의 아랫부분에 있는 대상은 더 '단단히 붙박인' 것처럼, 즉 땅에 더 잘 고정되어 덜 움직이는 것처럼 느껴진다.

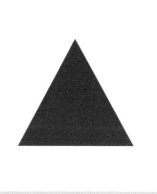

여기서 한 가지 이상한 결론에 이른다. 이 결론은 처음에는 모순적으로 보일 수 있다. 즉,

화면의 더 높은 곳에 위치한 대상이 '그림에서 더 큰 중요성'을 갖는다.

이것은 똑같은 대상이 아래쪽에 있을 때보다 높은 곳에 있을 때, 우리의 관심이 더 많이 집중되거나 그것이 더 중요하게 느껴진다는 것을 의미한다.

우리는 사실 대부분의 사물이 '지면에 붙어 있어야 한다'고 느끼고, 그렇지 않을 경우 불안해한다. 모든 게 똑같은 상황에서 어떤 대상을 더 많이 강조하고 싶을 경우, 우리는 그것을 화면의 위쪽에 배치하는 경향이 있다. 그렇게 하면 대상이 더 자유로워 보인다. 지면에 덜 고정되어 더 가볍게 느껴진다. 동시에 '그림에서 더 큰 중요성'을 갖게 된다.

중력의 영향에 대한 이야기를 마치기 전에 잠시 상기시켜 주고 싶은 점이 있다. 즉,

이 원리들을 하나씩 개별로 사용해서는 안 되고
항상 함께 결합해서 어떤 맥락 속에서 사용해야 한다.

각 원리는 개별적으로 살펴보면 매우 명료해 보인다. 그러나 우리가 보는 각각의 그림은 이 원리들을 함께 결합해서 사용하고 있다. 그 때문에 부분들의 상호작용과 전체적인 효과가 더 복잡해진다. 새로운 요소가 더해질 때마다 다른 요소들의 효과가 변하거나 심지어 완전히 달라질 수도 있다.

그림에 대한 나의 반응이 일부는 내용에 의해, 또 일부는 그림의 구조에 의해 결정되는 방식을 탐구하고 구조가 어떻게 내용을 향상시키거나 저하시킬 수 있는지 알아보기 위해 다음과 같은 두 개의 매우 간단한 구성을 만들었다.

이 그림에서 보이는 것은 절벽에서 뛰어내려 자살하려는 사람일 수도 있고, 주변 영토를 둘러보는 장군일 수도 있고, 혹은 정상에 올라서 발아래 경치를 내려다보는 고독한 등산객일 수도 있다. 우리는 그림의 ['형식 내용'이 아니라] '의미 내용'에 따라 그림에 대해 다르게 느낀다. 구조는 어떻게 이 '의미 내용'을 과장하거나 축소할까?

나에게는 세 가지 가능성 중에서 영토를 둘러보는 장군이 가장 적절해 보인다. 인물 형상은 화면의 높은 곳에 있지만, 즉 '위쪽'에 있지만, 그것은 또한 안정된 수평선 위에 '단단히 붙박여' 있다. 형상의 각 변 길이가 똑같고, 넓고 평평한 밑변이 안정성과 고요함을 주기 때문에 형상이 당당하게 느껴진다.

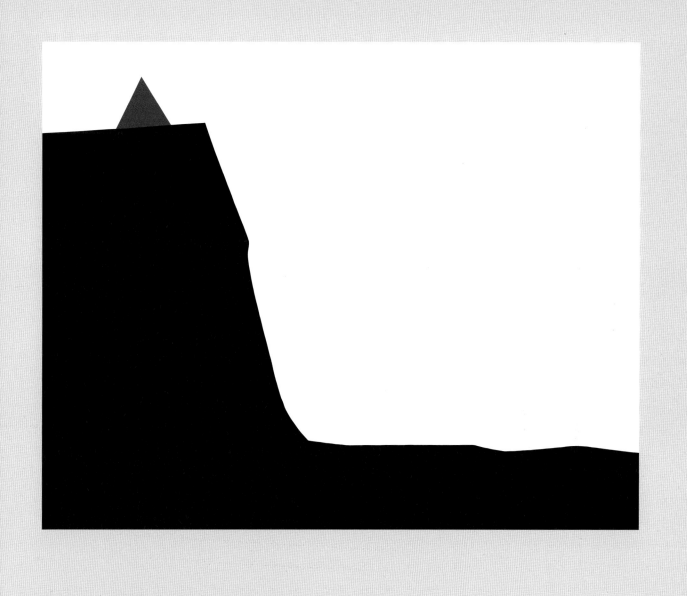

꼭짓점과 색 때문에 이 형상에서는 군인 같은 면이 부각되고, 삼각형은 망토처럼 보인다. 나는 형상이 절벽에서 절대 떨어지지 않기를 바란다. 절벽이 형상의 크기에 비해 상당히 높긴 해도, 심한 위협이 느껴지진 않는다. 그곳은 내 땅과 군대를 살펴볼 수 있는 유리한 지점이다.

만약 형상이 등산객을 나타낸다면 땅은 화면에서 왼쪽으로 확장되지 않고 산봉우리를 형성해도 된다. 낮은 지대가 보이지 않으면 더 효과적일 것이다. 형상이 더 작고, 덜 당당한 자세를 취하고 있어도 괜찮다. 등산객은 의기양양하게 양팔을 치켜들고 있거나, 아니면 기운 없고 피곤해서 가느다란 두 다리로 균형을 잡고 있는 모습 중 하나를 취할 수 있다.

또한 나는 형상이 어떻게 하면 뛰어내릴 생각을 하거나 세상의 큰 슬픔에 대해 생각하고 있는 사람처럼 보일 수 있는지 알아보기 위해 형상 작업을 다시 시작했다. 이번에는 절벽과 아래쪽 땅을 더 들쭉날쭉하게 보이도록 만들었다. 사람의 형상을 더 작고, 더 가늘게 자르고 형상이 균형을 잃은 것처럼 보이게 만든 다음, 그것을 가장자리로 더 가까이 옮겨서 기울여 놓았다.

분노와 증오 때문에 자살하려고 한다면 형상을 빨간색으로 만들어야 적절할 것이다. 나는 더 연하고 '우울한' 색을 골랐다. [이 그림은 일러스트레이터 에드워드 고리1925~2000의 그림이 생각나게 한다.]

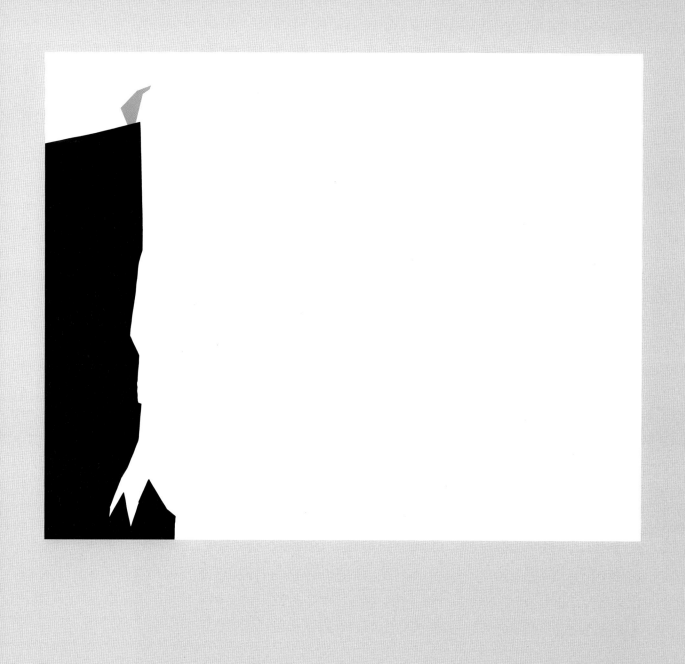

이 예들은 다음과 같은 사실을 나타내는 데 이용된다.

더 높은 것은 더 행복하거나 더 자유롭거나 더 '정신적인' 것을 의미하고, 더 낮은 것은 더 우울하거나 토대가 더 안정된 것을 의미한다. 이 기본 원리들은 사실이다. 그러나 이 원리들은 서로 결합되어 작용하고 상황과 내용에, 즉 그림의 의미에 종속된다.

지금까지 설명한 원리들은
중력이 우리에게, 세계에, 우리가 바라보는 그림에
미치는 영향에서 생겨났다.
다음에 소개하는 원리들은
그 자체로 하나의 세계를 형성하는 그림과 연관있다.

앞에서도 말했듯이 우리는 그림을 실제 세계의 연장으로 여긴다. 그림을 볼 때 우리는 중력이 그림의 밖뿐만 아니라 안에도 존재하는 것처럼 그림을 '읽는다.' 대부분의 그림은 직사각형이고, 그림의 수평 가장자리와 수직 가장자리는 중력에 대한 우리의 감각을 부각시킨다. [마치 직사각형 그림 속에서 동그란 원이 떠다니거나 굴러가는 것처럼 보이듯이, 그림이 원형인 경우에는 공중에 떠다니는 듯한 느낌을 준다. 이것 또한 중력과 연관있고, 둥근 대상에 대한 우리의 경험과도 연관있다.]

그런데 동시에 작용하는 다른 힘도 있다. 그림의 직사각형 틀은 그 안에서 별개의 세계를 형성한다. 이 틀 속 세계의 중심은 관심의 초점이 된다. 가장자리는 우리의 관심을 가두어 틀 안으로 밀어넣고 우리는 [대개 무의식적으로] 직사각형의 중심을 의식하게 된다.

틀은 우리의 관심을 가장자리부터 중심점으로 옮겨가게 만들면서, 방사선 모양의 힘으로 생각할 수 있는 일종의 시각적 긴장을 만들어낸다. 이 힘은 가장자리부터 중심점까지 안쪽으로 향하는 방사선 모양의 선으로 이루어진다.

그림의 중심 역시 어느 정도, 그러나 훨씬 적은 정도로 자체 에너지를 방출한다. 그림의 틀이 사각형이거나 원형일 때 이것은 훨씬 더 강하게 느껴질 수 있다. 그러면 중심이 너무 강해서 두 눈이 그곳으로부터 벗어나 다른 곳을 보기가 훨씬 더 어려워진다.

그런데 바로 이것이 대부분의 그림이 지향하는 목표 중 하나다. 즉, 보는 사람에게 이 틀 속 세계를 돌아다니면서 구석구석 모두 탐험해 보도록 부추기는 것이다. 만약 어떤 그림이 그런 탐험의 대상이 되도록 하고 싶으면 핵심 요소를 중앙에서 멀리 떨어진 곳에 두는 것이 좋다.

5. 화면의 중심은 가장 효과적인 '관심의 중심'이다.
 그것은 가장 큰 주목을 받는 지점이다.

이 그림은 빛을 발산하는 보석이나 [혹은 성취의 기쁨을 발산하는 여주인공이나] 가해자들에게 사방을 포위당한 형상으로 읽을 수 있다. 우리의 감정적인 반응은 상황에 따라 달라지지만, 중심에서 시선을 거두어 화면 이곳저곳을 옮겨다니며 바라보기가 어렵다는 사실은 변하지 않는다. 시선은 중심에 갇혀 있고 거기에 고정되어 있다.

관심의 초점이 화면의 중앙에서 벗어나 옮겨지게 되면 어떤 일이 벌어질까?

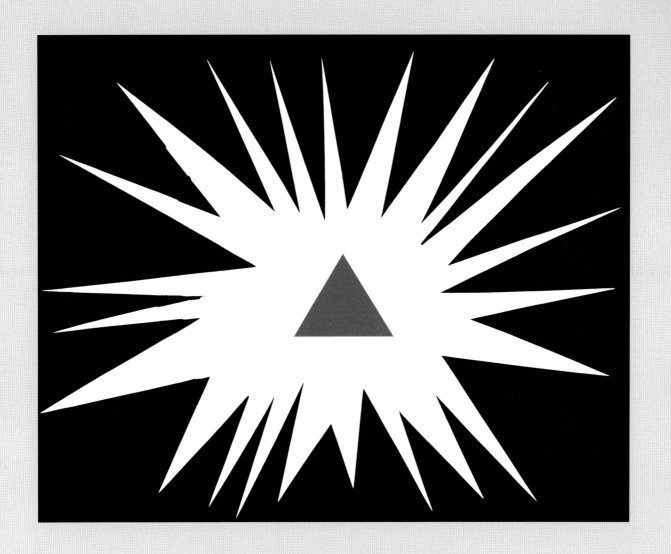

무엇보다 그림이 더 역동적이게 된다. 빨간색 삼각형은 사선 방향으로 오른쪽 아래를 향해, 또는 보는 사람 쪽으로 밖을 향해, 혹은 왼쪽 위를 향해 움직이고 있는 것처럼 느껴진다. 움직이고 있는 듯한 이런 느낌은 우리의 시선이 움직이도록 부추겨지기 때문에 생겨난다. 우리의 시선은 방사형의 뾰족한 꼭짓점들을 따라가 그 자체로 관심의 초점이 된 오른쪽 검은 부분의 꼭짓점까지 옮겨갈 수 있다. 우리의 시선은 검은 부분에서 빨간색 삼각형 쪽으로 옮겨갔다가 다시 돌아간다.

아니면 우리의 시선이 왼쪽에 있는 흰색 공간으로 옮겨가서 화면 밖으로 나갈 수도 있다. 흰색 영역은 틀까지 확장되고 그림은 틀 밖의 공간까지 내포한다. 우리의 시선은 틀 너머 세계로 뻗어간다.

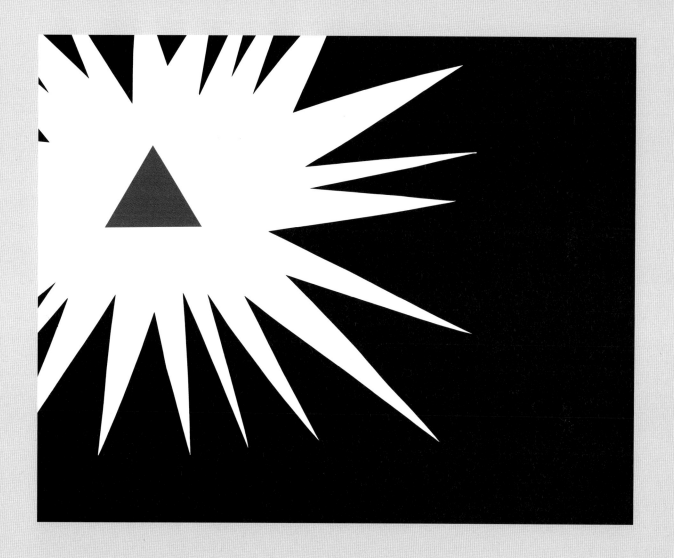

그런데 이 모든 움직임에도 불구하고 보이지 않는 힘의 선이 항상 존재한다는 사실에 주목하라. 우리의 시선이 '위로' 움직이고, '아래'로 움직이고, 화면을 '가로질러' 움직일 때, 우리는 중력을 의식한다. 동시에 우리의 시선이 중심을 가로질러 앞뒤로 왔다 갔다 할 때 우리는 중심을 잘 의식한다. 또한 중심 아래의 화면을 가르고 있는 삐죽삐죽한 선도 의식한다.

중심은 그림의 축으로 사용될 수 있다. 중심은 안정되거나 불완전한 텅 빈 공간일 수 있고, 왼쪽과 오른쪽이 나누어지는 분할 지점일 수 있고, 아니면 동등한 두 요소가 결합하는 곳일 수도 있다. 중심에서는 이렇게 강한 작용이 일어날 수 있다. 그렇지만 중심으로 무엇을 하든, 우리의 시선은 중심에 이끌리고 우리의 감정은 중심으로부터 강한 영향을 받는다.

우리는 직사각형 틀을 넘어 뻗어나가는 것도 의식한다.

우리가 이런 힘들을 의식하건 못하건 어쨌든 우리는 그것들을 의식한다.

그 힘들은 우리의 시선이 어떤 방향으로 움직이도록 부추긴다.

또한 그 힘들은 현재 일어나고 있는 일에 대한 우리의 감정적인 반응에도 영향을 미친다.

그림의 가장자리와 모서리는
그림 세계의 가장자리와 모서리다.

화면에서의 높거나 낮은 위치가 감정에 미치는 영향에 상응하는 언어가 있는 것처럼, 그림의 가장자리와 모서리가 감정에 미치는 영향에도 그에 상응하는 언어가 있다. '모서리'나 '가장자리' 같은 단어를 사용하는 표현은 모두 '궁지에 몰리다' 또는 '불안하다'라는 의미를 시각적으로 묘사한다.

어떤 대상이 가장자리나 중심에 가까울수록 긴장이 더 고조된다. 그런 대상을 보면 나는 그린 위에 있는 골프공을 떠올리게 된다. 골프공이 홀에서 먼 한적한 곳에 있으면, 그냥 그린 위에 있는 흰 공으로 보일 뿐이다. 그러나 공이 홀에 가까이 있을수록 밀어서 홀 안으로 넣고 싶은 마음이 생긴다.

이 그림 속의 빨간 형태를 가리면 공간이 훨씬 더 단조로워 보일 것이다. 우리는 빨간색 사각형의 '화면 틀 밖으로 벗어난 부분'을 시각적으로 의식하게 되면 다른 두 대상도 틀을 벗어날 수 있음을 의식하게 된다.

화가는 형상을 명상의 대상으로 삼지 않는 한, 그것을 화면 한가운데에 두는 법이 거의 없다. 불교나 기독교 혹은 다른 어떤 종교든, 명상을 유도하는 시각적 보조물을 살펴보면 대개 보는 사람이 '마음을 잘 집중할 수' 있게 명상의 대상이 화면 한가운데에 배치되어 있다.

대상이나 구멍이 화면 가운데에 있으면 시선이 중심으로부터 벗어나기가 어렵다.

우리가 그림 속에서 읽어내는, 눈에 보이지 않는 다른 힘은 맥락이나 이야기다. 일단 삼각형을 꼬마 여자아이로 보게 되면 꼬마가 무엇을 할 수 있는지, 이를테면 숲 속을 걸어서 지나가거나 그림 밖에서 나무에 올라가거나 하는 등의 행위를 추측하게 된다. 마찬가지로 삼각형을 식물이나 산으로 보면 다른 가능성을 추측할 것이다. '아, 숲 속에 핀 예쁜 꽃이네! 누가 꺾어 갈까? 독이 있을까? 봄이 왔다는 신호일까?' 또는 '저 산은 정말 멀리 있네! 여주인공이 저기까지 가야 하는 걸까? 꼬마가 올라가기엔 상당히 가팔라 보이는데!' 그래서 실제 세계에 존재하는 에너지원의 종류와 그 사용 방법만큼이나 이미지로 나타낼 수 있는 많은 서사적 힘이 존재한다. 이 그림의 선들을 전류가 흐르는 전선으로 본다면 우리의 시선은 형태에 의해 중심으로 끌리면서도 당연히 사각형 틀 밖에 머물러 있으려 한다.

다음 원리는 빛 그리고 어둠과 연관있다. 우리는 배경에 있는 빛을 낮으로, 배경에 있는 어둠을 밤이나 황혼이나 폭풍우로 인식한다.

6. 낮에는 잘 볼 수 있지만
밤에는 잘 볼 수 없기 때문에
흰색이나 밝은 배경은
어두운 배경보다 안전하게 느껴진다.

어둠 속에서는 볼 수 없기 때문에 검은색은 미지의 것을 상징하는 경우가 많다. 모든 두려움은 정체불명의 것과 연관있고, 흰색은 밝음과 희망을 의미한다.

일반적으로 맥락 때문에 모든 규칙에 예외가 있다.

여기서 두 가지 명백한 예외는, 우리가 어떤 위험으로부터 '야음을 틈타' 도망치고 있을 때는 더 안전하다고 느끼고, 끝도 없이 펼쳐진 얼음판 위에 혼자 남겨졌을 때는 공포심을 느낀다는 사실이다.

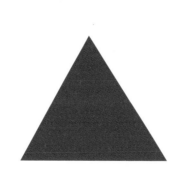

그런데 검은색과 흰색은 모두 '[유채]색이 아니며' 두 색 모두 죽음을 나타내기도 한다. 유럽인들은 누군가의 죽음을 애도할 때 검은색 옷을 입는다. 인도와 한국에서는 흰색 옷을 입는다. 우리는 '죽음 같은 어둠'이라고 말하고 '우유처럼 흰' 혹은 '눈처럼 흰'이라고 말한다. 그런가 하면 '죽은 듯 창백한'이라고 말하기도 한다.

우리는 빨간색을 피나 불과 연관시킨다. 자연에서는 어떤 것이 검은색이거나 흰색일까? 그런 것 중 다수가 생물이 아니다. 검은 밤, 흰 뼈, 검은 석탄, 흰 바다 포말과 구름, 검은 나무 또는 시커멓게 탄 나무, 흰 진주, 흰 눈.

빨간색이 검은색을 배경으로 도드라진 것을 보라. 밝고 연한 색은 검은색을 배경으로 보석처럼 돋보인다. 흰색이나 연한 색이 배경일 때는 밝은 색이 바랜 것처럼 보이는 경우가 많다. 여기에는 생리학적인 이유가 있다. 흰 빛에는 모든 빛깔이 섞여 있기 때문에 우리가 흰색을 보면 눈 속에 있는 모든 색 수용체가 활성화되어 '탈색'이 된다. 검은색 배경은 색 수용체가 '쉴' 수 있게 한다. 물론 이 그림에서 빨간색 삼각형 부분은 빼고.

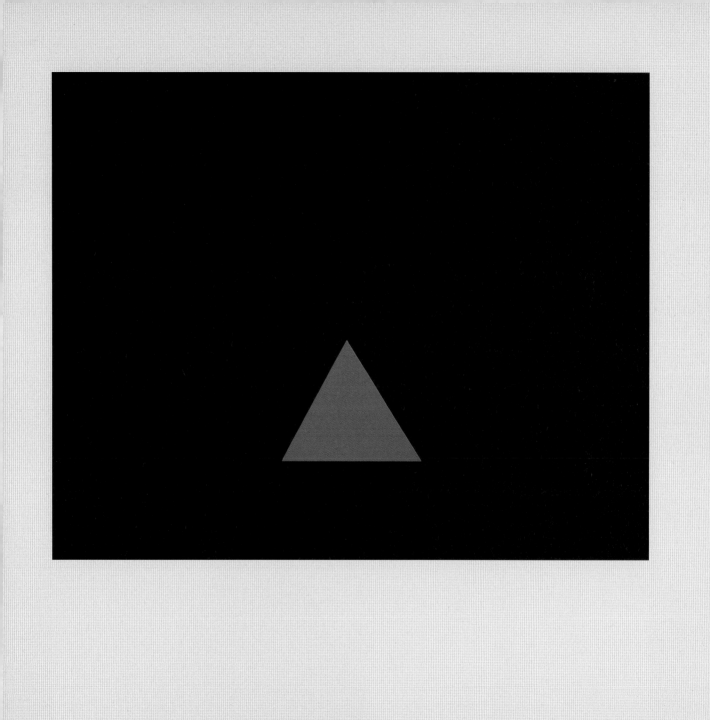

7. 뾰족한 형태를 보면 두려움을 더 많이 느낀다.
 둥근 형태나 곡선을 볼 때는
 더 안전하거나 더 편안하다고 느낀다.

우리의 피부는 얇다. 뾰족한 대상은 피부를 쉽게 뚫고 몸속으로 들어와 우리를 죽일 수 있다. 무엇의 끝이 날카로울까? 대부분의 무기는 뾰족하다. 칼, 화살, 창, 미사일, 로켓, 바위산, 물살을 가르는 배의 이물, 가위와 톱 같은 절단 도구, 벌침, 이빨 등도 그러하다.

반면, 곡선은 우리를 품고 보호해 준다.

사실 곡선 그림이 뾰족뾰족한 그림보다 조금도 더 안전할 리 없다. 우리는 그것을 알고 있다. 그러나 곡선 표면을 그린 그림은 이런 형태에 대한 우리의 연상 때문에, 뾰족한 끝을 그린 그림보다 더 안전하게 느껴진다. 곡선 형태로는 무엇이 있을까? 굽이치는 언덕과 물결치는 바다, 둥근 바위, 강. 그런데 우리의 아주 어린 시절에 시작되는 가장 강력한 연상은 몸, 특히 엄마의 몸에 대한 것이다. 아기일 때는 엄마의 몸보다 더 안전하고 편안한 곳이 없다.

이런 연상 때문에, 곡선 형태를 그린 그림은, 무시무시하고 위협적으로 느껴지는 뾰족한 끝을 그린 그림보다 더 안전하고 편안하게 느껴진다.

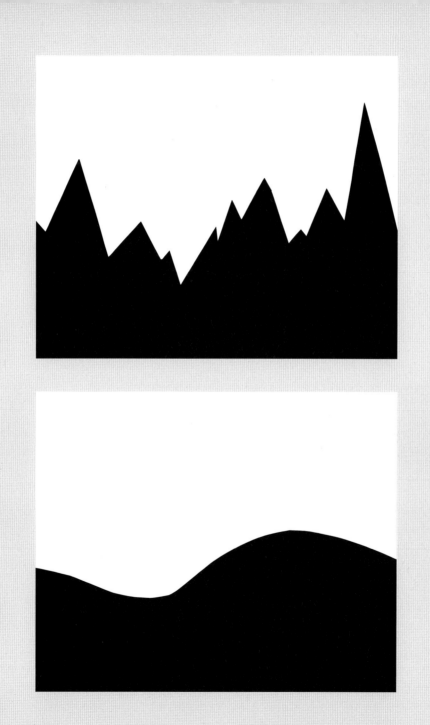

8. 그림 속의 대상은 클수록 더 강하게 느껴진다.

적을 물리적으로 압도할 수 있기 때문에, 우리는 대개 자신이 상대보다 작을 때보다 클 때 신체적으로 더 안전하다고 느낀다. 주인공을 강해 보이게, 혹은 위협적인 존재로 만들 수 있는 쉬운 방법 중 하나는 그것을 아주 크게 만드는 것이다.

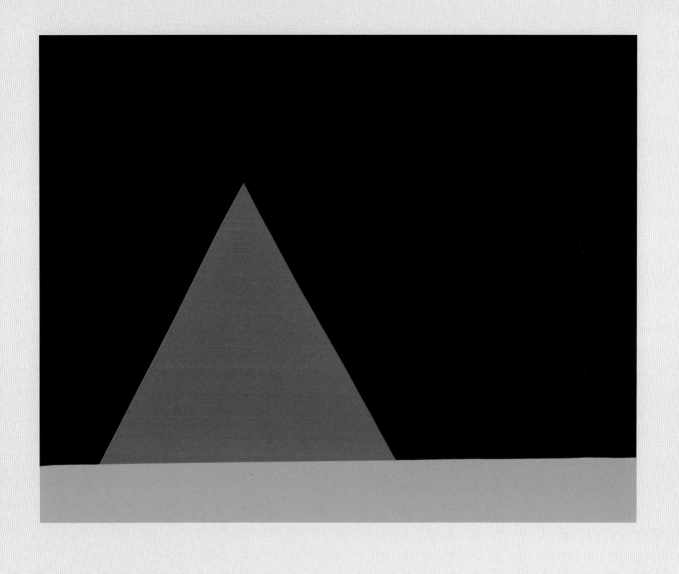

똑같은 형상을 매우 작게 만들면 그것은 훨씬 더 약하거나 덜 중요해 보인다. 끔찍한 위험에 처한 주인공을 보여주고 싶다면, 위험 요소를 크게 하고 주인공을 매우 작게 하면 위험이 훨씬 더 위협적으로 보일 것이다.

우리는 크기를 힘, 어떤 종류든 힘과 연관시킨다. 인도 미술과 유럽 중세 미술에서는 신과 왕이 매우 크게 그려졌다. 어떤 신이나 사람 혹은 존재가 덜 중요할수록 형상의 크기도 작았다.

'연관'이라는 단어는 그림의 구조가 우리의 감정에 영향을 미치는 방식의 전체 과정에서 핵심적인 역할을 한다. 우리는 이런 그림이 빈 종잇장과 마찬가지로 우리에게 해를 끼치거나 우리를 더 안전하게 만들어줄 수 없다는 것을 알고 있다. 그럼에도 불구하고 각각의 그림을 볼 때마다 다른 느낌을 받는다. 왜냐하면 우리가 형태와 색, 그리고 다양한 그림 요소의 배치를 그림 밖의 '실제' 세계에서 우리가 경험하는 대상과 연관시키기 때문이다.

그림을 볼 때, 그것이 그림일 뿐 실물이 아니라는 것을 잘 알면서도 우리는 '불신을 일시 정지한다.' 잠깐 동안 그림은 '실물'이다. 우리는 뾰족한 형태를 뾰족한 실제 대상과 연관시킨다. 우리는 빨간색을 실제 피나 불과 연관시킨다. 뾰족한 끝, 색이나 크기 같은 구체적인 요소는 우리가 실제 날카롭고 뾰족한 끝이나 색 또는 확연히 크거나 작은 사물을 경험할 때 느끼는 감정을 불러일으킨다. 우리의 현재 반응의 대부분을 결정하는 것은 바로 '기억된 경험에 연관된 이런 감정'이다.

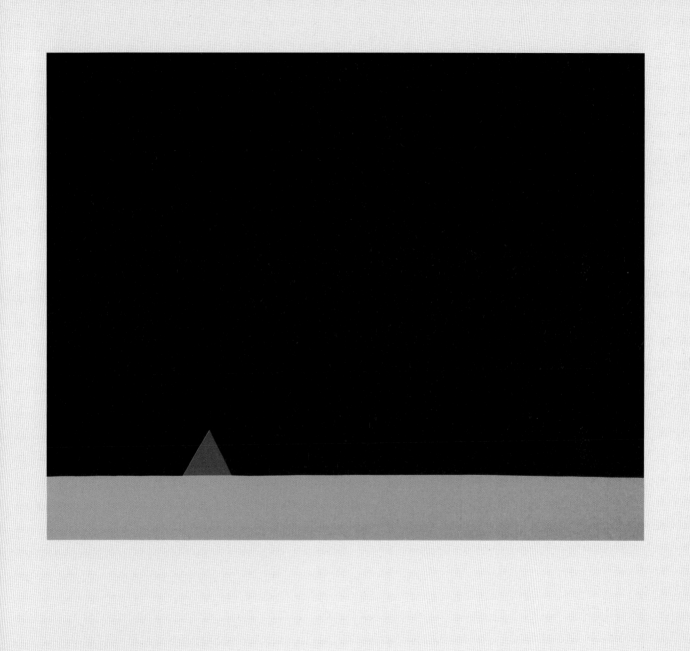

색이 우리에게 미치는 효과는 매우 강하다. 그림의 다른 요소들이 미치는 효과보다 더 강하다.

다양한 색에 대한 우리의 반응이 대부분 색과 특정 자연 대상을 연관시켜서 일어난다는 점은 이미 앞에서 살펴보았다. 이를테면 우리는 빨간색을 피나 불과 연관시키고, 흰색은 빛이나 눈▦이나 뼈와, 검은색은 어둠과, 노란색은 태양과, 파란색은 바다나 하늘과 연관시킨다. 나는 불, 태양, 바다, 하늘 같은 대상을 '자연의 불변 요소'라고 부르겠다. 보라, 이러한 연관은 아주 딱 들어맞고, 대체로 우리가 살아가는 데 도움이 된다고 볼 수 있다.

그렇다면 이제 재미있는 일반화로 넘어가 보자. 모든 뾰족한 대상을 날카롭다고 여기는 것처럼 우리는 이 '자연의 불변 요소'와 똑같은 색을 지닌 모든 것 또한 자연의 불변 요소 각각의 고유한 특질을 지니고 있다고 여긴다. 흰색 백조는 청둥오리보다 더 '순수해' 보이고, 빨간색 장미는 분홍색 장미보다 사랑의 열기와 열정을 더 잘 표현하며, 검은색 까마귀는 종달새보다 더 사나워 보인다고 생각한다. 이런 파생적인 연상은 완전히 잘못된 것이지만, 우리는 항상 그런 연상을 만들어낸다.

이런 '색의 상징성'은 우리의 일상에서 작용하는 원리 가운데 하나다. 색은 광고, 스토리텔링, 선전, 그리고 모든 시각적 조작에서 이용되는 가장 강력한 요소다. 색의 상징성은 잘못된 일반화를 기반으로 하고 있다. 그럼에도 불구하고 그것은 효과가 있다.

그것도 아주, 아주 많이.

또한 우리는 같은 색을 띠는 대상들이 동시에 보이면 그것들을 서로 연관시킨다.

우리가 유치원에 있다고 가정해 보자. 선생님이 이 형태들을 비슷한 요소 끼리 두 무리로 나눠 보라고 한다. 우리는 이것들을 금방 어떤 식으로 나눌까?

거의 모든 사람이 즉시 원형과 삼각형으로 나눌 것이다. 다른 말로 하면, 형태에 따라 분류할 것이다. 우리는 비슷하게 생긴 형태끼리 서로 연관시킨다.

그런데 다음 형태들을 두 무리로 나눠 보라는 똑같은 지시를 받을 경우 어떻게 될지 주목하라.

우리의 눈은 각 형태에 개의치 않고 즉각 색에 따라 연관시킨다. 앞에서처럼 삼각형과 원형을 기준으로 두 무리로 나눌 수도 있지만, 그것은 억지로 하는 것이다. 가장 강한 연상은 색에 의해 일어난다. [그러나 아이들은 꼭 그렇지가 않다. 아이들은 형태에 따라 더 강한 연상을 하는 경향을 보이는 경우도 있는 것 같다.]

9. 우리는 같거나 비슷한 형태보다
 같거나 비슷한 색을 훨씬 더 강하게 연관시킨다.

대상을 색으로 연관시키는 것은 즉각적으로 이루어지고 그 연관성은 매우 강하다.

연관관계는 모두 같은 색 유니폼을 입는 같은 팀 선수들처럼 '긍정적'일 수도 있고, 빨간 모자를 쓴 꼬마와 늑대의 눈·혀의 관계처럼 '부정적'일 수도 있다. 그런데 우리는 두 경우 모두 같은 색을 띠는 존재들을 서로 연관시키고, 그들의 연관관계에서 의미를 읽어낸다.

10. 규칙성과 불규칙성, 그 둘의 혼합은 강력하다.

　이것은 다른 요소들보다 이야기하기가 더 어렵다. 왜냐하면 다른 요소들에 의해 만들어지는 패턴과 연관되기 때문이다. 우리의 눈은 반복적인 패턴을 찾는다. 패턴으로 다른 요소들을 '이해할 수' 있기 때문이다. 우리는 혼란 속에서 반복을 찾아낼 수 있는가 하면, 반복적인 패턴 속에서 단절을 찾아낼 수도 있다. 그런데 이러한 배열을 보면 우리는 어떤 느낌이 들까?

　내 질문은 '완벽한' 규칙성과 '완벽한' 혼돈이라는 문제 때문에 복잡해진다. 어떤 반복은 다음에 뭐가 나타날지 알 수 있기 때문에 안전하다는 느낌이 든다. 우리는 어느 정도의 예측 가능성을 좋아한다. 우리는 울타리나무와 콩을 질서정연하게 줄을 맞춰 심고, 생활의 대부분을 반복적인 일정에 따라 계획한다. 조직이나 일에서의 무질서는 대부분의 사람에게 힘들고 무섭게 느껴진다. 반복해서 놀라다 보면 거기에 반복해서 반응하고 적응해야 하는 것이 짜증스러워진다. 물방울을 떨어뜨리는 고문에서 야기되는 공포는 그것의 불규칙성이다.

그런데 '완벽한' 규칙성, 일정하고 끊임없는 반복은 어쩌면 단조로움 때문에 불규칙성보다 훨씬 더 무시무시할 수 있다. 그것은 인간적이든 인간적이지 않든, 차갑고 감정 없는 기계적인 특성을 품고 있다. 그런 완벽한 질서는 자연 속에 존재하지 않는다. 너무나 많은 힘들이 서로 맞서 작용하기 때문이다.

그러므로 모든 극단은 위협적으로 느껴진다. 삶에는 그런 힘의 극단이 뒤섞여 있다. 변하는 계절에는 예측 가능한 패턴이 있지만 하루하루의 날씨는 놀라울 수 있다. 창 밖의 나무는 일정한 형태를 유지하고 있지만 나무가 바람에 흔들리는 모습은 예측 불가능하고 그것을 바라보는 것은 즐거울 수 있다. 변할 것이라는 기대 없이 단조로울 정도로 똑같이 반복되는 삶은 무질서한 삶과 마찬가지로 갑갑할 수 있다. 두 형태의 삶 모두 신체나 정신에 모종의 죽음을 야기할 수 있다. 그림에서는, 다른 모든 예술 유형에서와 마찬가지로, 순전한 질서와 순전한 무질서가 금기로 여겨진다.

다음 원리에는 다른 모든 원리가 혼합되어 있으며,

그것은 어쩌면 우리의 생존에,

그리고 세상과 그림을 이해하는 방식에 가장 필수적인 것일 수 있다.

그 원리는 바로 다음과 같다.

11. 우리는 대비를 인식한다. 다르게 표현하면,
우리는 대비 덕분에 볼 수 있다.

대비는 색 사이에, 형태 사이에, 크기 사이에, 위치 사이에, 혹은 이 모든 것의 혼합 속에 존재할 수 있다. 그런데 바로 대비 덕분에 우리는 패턴과 요소를 볼 수 있다. 인간의 지각과 그림은 대비에 기초하고 있다.

12. 그림에서의 움직임과 의미는
형태 자체에 의해 결정되는 것 못지않게
형태 사이의 공간에 의해 결정된다.

그림은 이차원인 반면 우리는 삼차원 공간에서 살고 있다. 그리고 우리의 열정과 지성에 따라 여기에 많은 차원이 더해질 수 있다. 이 평평한 직사각 형태에 자신의 다차원적인 경험을 그대로 또는 변화를 주어 옮길 경우 우리는 공간을 이용하게 된다.

모든 그림에는 고유한 공간이 있다. 우리는 그림 밖에 존재하다가

우리의 시선이 그림 속의 대상에 고정되면 우리는 그것에 '사로잡힌다.' 그 대상
이 그림 공간 속에 있는 자신에게로 우리를 끌어들인다.

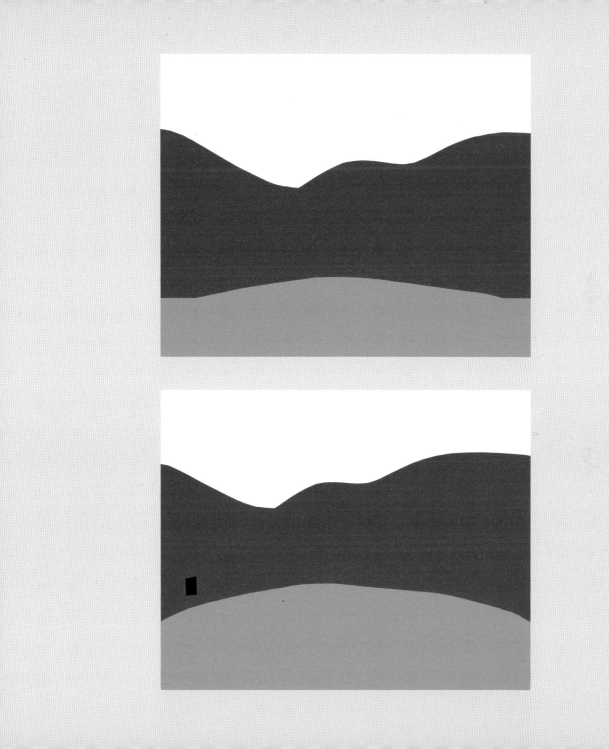

공간은 한 개의 형상을 고립시켜서 그 형상을 홀로 있게 만든다. 그러면 그 형상은 자유로우면서 동시에 약한 상태가 된다.

그 형상이 다른 형태, 다른 크기, 그리고/혹은 다른 색이라면 훨씬 더 두드러질 수 있다. 그런데 그러면 더 고립된 것처럼 느껴지지 않을까?

두 대상이 서로 겹치면 앞에서 가리는 대상은 가려지는 대상의 '공간을 차지해 버린다.' 특히 그림을 만들기 시작한 무렵에는, 이런 현상이 매우 강하게 느껴진다. 한 대상을 다른 대상에 겹치기가 어렵다. 우리는 각 요소를 훼손되지 않은, 침범당하지 않은 하나의 온전한 조각으로 유지하고 싶어한다. 우리는 각 요소 주변에 공간을 주고 싶어한다.

앞에서 가리는 대상은 다른 대상의 공간을 '파고들거나' '침범한다.' 그런데 이럼으로써 그들은 서로 결합되어 단일체가 되기도 한다.

공간에서의 깊이감은 점점 더 작아지거나 가늘어지거나 밝아지는 대상을 화면에서 더 높은 곳에 배치함으로써 만들어진다. 만약 대상이 멀어질수록 대상들 사이의 공간이 산술급수가 아니라 기하급수로 줄어들면, 즉 각 공간이 일정한 규모로 감소하는 것이 아니라 각 공간이 앞에 있는 공간보다 3분의 1씩 혹은 2분의 1씩 작아지면, 그 효과가 더 강해진다.

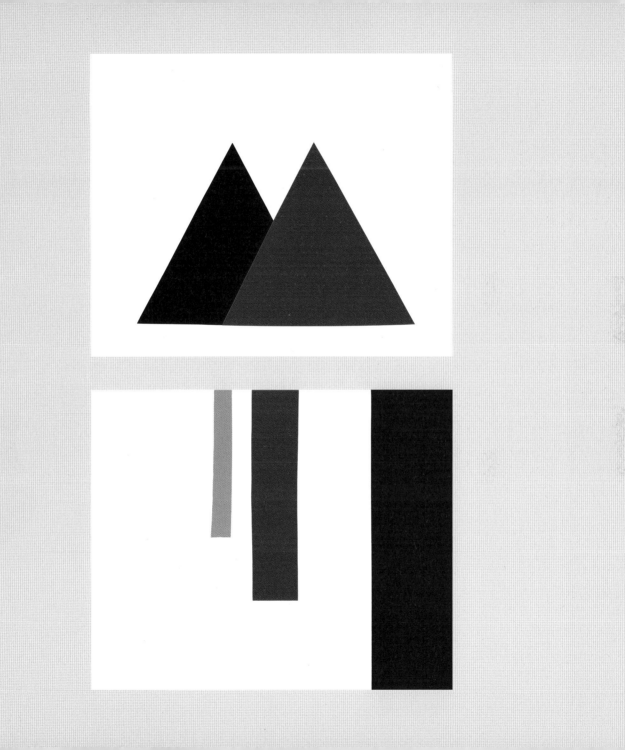

공간에는 시간이 담겨 있다.

이 그림은 내게는 무섭게 느껴지지만, 다른 한편으로는 두 형상이 그냥 즐겁게 허물없이 이야기를 나누고 있는 것 같은 생각이 들기도 한다.

위협이 희생자의 코앞에 있으면 그렇게 무섭게 느껴지지 않는다. 희생자가 잡아먹히기 전에 움직일 시간이 전혀 없어서 우리가 두려움을 느낄 시간도 전혀 없기 때문이다. 할 수 있는 게 아무것도 없다.

나는 잭 런던1876~1926의 소설 『야성의 부름』을 읽은 적이 있다. 소설 속 주인공은 얼음 덮인 툰드라에서 죽어가다가 2미터도 채 안 되는 눈앞에 늑대가 한 마리 앉아 있는 것을 보았다. 그는 늑대가 왜 그렇게 다정해 보이는지 그 이유를 알 수 없었다. 그러다 문득 늑대가 공격적이어야 할 이유가 전혀 없다는 것을 깨달았다. 자신이 죽은 거나 다름없었기 때문이다.

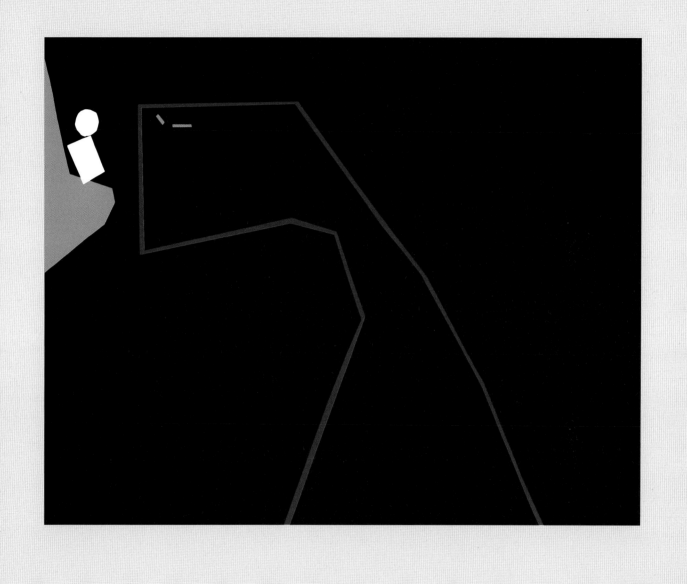

가해자와 희생자가 서로 멀리 떨어져 있을 때는, [가해자보다 더 인간적인 형상을 한] 희생자와 자신을 동일시하기 때문에 나는 두려움에 떨 시간이 더 많아진다. 앞에서는 눈 깜짝할 사이에 공격당했다면 이제는 공격당하기 전에 적어도 2초가량의 시간이 있다.

이 그림에서 우리는 '궁지에 몰려 있지만' 희생자와 가해자 사이에 더 많은 공간과 시간이 있기 때문에 탈출할 수 있는 가능성도 더 높다. 전문적인 용어로 표현하면, 대상들이 중심을 가로지르는 넓은 사선형 공간에 의해 분리되어 있지만, 색에 의해 연관되고 서로 결합되어 있기 때문에 희생자가 가해자의 시선이나 바위 턱으로부터 벗어나는 것이 불가능하다.

넓은 공간은 서로 떨어져 있는 대상들 사이에 긴장을 만들어낼 수 있다.

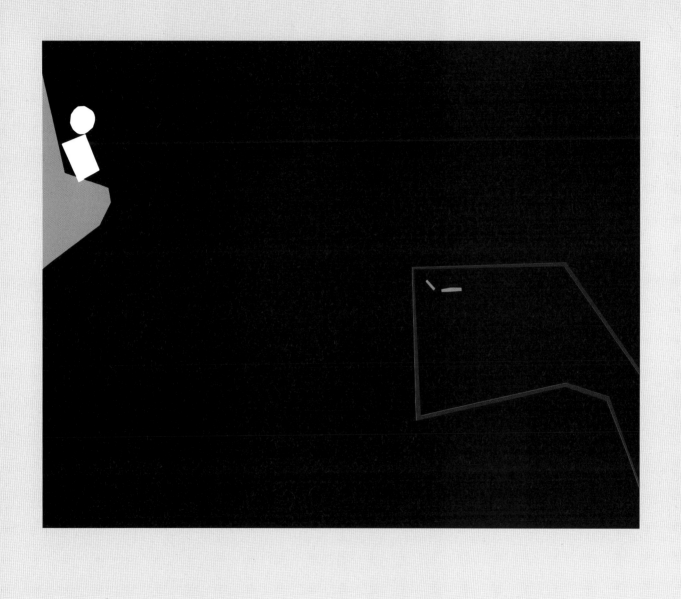

그런데 아주 좁다란 공간도 긴장을 조성할 수 있다.

공간은 우리가 움직일 수 있게 하기 때문에, 제한된 공간은 우리가 갇히고 짓눌린 기분이 들게 한다.

의도에서 표현으로

나의 책『소피가 화나면, 정말정말 화나면』은 화가 잔뜩 난 아이가 숲에 들어가서 너도밤나무에 올라 '드넓은 세상'을 바라보며 위안을 받고 집에 돌아오자 가족들이 따뜻하게 맞아준다는 이야기다. 이 이야기는 폭발할 것 같은 감정에 사로잡혔다가 위안을 받아 안정을 되찾는 아이의 감정 포물선을 따라간다.

내가 일러스트를 그리고 있을 때 남편은 내게 그림을 그리기 전에 각 그림에 나타낼 감정을 미리 결정해서 그 감정을 매우 명확하게 나타내야 한다고 조언했다. 그래서 이 책에 실린 일러스트에는 내가 그린 다른 어떤 일러스트보다 감정이 더 강렬하고 명확하게 표현되어 있다.

다음의 그림들이 순서대로 이어지는 것은 아니지만, 어떻게 이야기와 어울리는 감정을 불러일으키는지 보여줄 수 있기를 바란다. 일러스트로 그려지는 이야기는 감정의 포물선을 따르므로, 일러스트에 이 점이 반영돼야 한다는 사실을 기억하는 것이 좋다. 그림은, '내용을 제대로 전달하는' 책 전체의 흐름을 타는 듯한 느낌을 주면서 다음 그림으로 이어져야 한다.

분노

아이들은 강렬한 감정을 느낄 때 대개 그 감정을 외부에서 가해진 힘으로 느낀다. 너무 강해서 주체할 수 없기 때문이다.

나는 한편으로는, 화가 난 사람이 소피임을 보여주고 싶은 게 아니라 소피가 분노에 '사로잡혀 있음'을 보여주고 싶었다. 그래서 화면의 왼쪽 절반의 거의 중심에 소피를 상당히 크게 그렸고, 뒤로는 소피의 감정이 발산되는 모습을 그렸다. 소피의 감정은 '와장창'이라는 단어를 때려 부숴 산산조각을 낸다.

소피는 평소의 모습과 색이지만 분노는 완전히 빨간색으로, 소피의 몸집보다 두 배로 크게 그렸다. '와장창'이라는 단어를 때려 부수는 분노의 팔은 화면 오른쪽의 중앙까지 뻗게 했고, 때려 부수는 부분은 만화책에서 볼 수 있는 전형적인 형태로 그렸다. 바닥은 움직임을 두드러지게 하려고 비스듬하게 그렸다. 바닥이 수평이라면 얼마나 덜 효과적일지 상상해 보라.

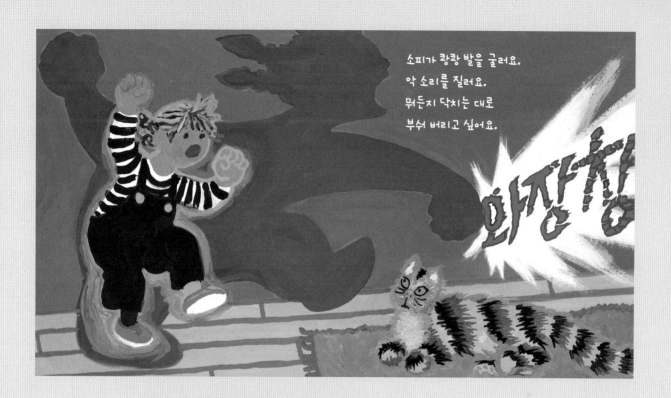

소피가 쾅쾅 발을 굴러요.
악 소리를 질러요.
뭐든지 닥치는 대로
부숴 버리고 싶어요.

고양이는 소피의 감정을 보여주는 데 필수 요소는 아니지만,
앞으로 나아가는 분노의 추진력을 막아
우리의 관심을 소피에게로 되돌리는 효과를 낸다.
고양이의 줄무늬는 소피가 입고 있는 셔츠의 줄무늬와 같고
이 둘의 삐죽삐죽한 면은 그림 전체에 거친 감정을 더하고 있다.

여기에 그림책 만들 때 주목해야 할 요소가 있다.

바로 좌우 양쪽 사이의 여백이다. 제본 때문에 생기는 책 한가운데의 틈 때문에 그림책 속의 모든 화면은 두 폭의 그림처럼 보이게 된다. 그림 작가는 이런 사실을 인식하고 이용해서 그림을 그릴 줄 알아야 한다.

그래서 사실 이것은 하나의 그림이지만 어찌 보면 소피는 양쪽 두 폭의 그림 중에서 왼쪽 그림의 중앙에 있고 소피의 분노의 주먹은 오른쪽 그림의 중앙에 있다. 우리는 이 두 특성을 인식하고 거기에 영향을 받는다.

슬픔

소피는 여기서 훨씬 더 작게 그려져 있다. 비록 소피가 지나친 숲속 나무들이 앞에서 표출한 분노의 흔적과 연관되고 그 흔적을 나타내는 빨간색으로 윤곽선이 그려져 있지만, 이 장면은 더 어두운 색조로 그려져 있다.

나는『소피가 화나면, 정말정말 화나면』에서 거의 모든 그림에 윤곽선을 그려 넣었다. 이 그림에서 빨간색으로 그려진 나무와 소피의 윤곽선은 점점 사그라지는 분노를 나타내기도 한다. 그런데 소피의 빨간색 윤곽선은 파란색과 흰색 줄무늬 셔츠와 마찬가지로 소피의 기본적인 활력을 나타낸다. 이것은 다음 두 그림에도 똑같이 해당한다. 소피는 활기찬 빨간색으로 계속 윤곽이 그려질 것이고 셔츠의 흰색 줄무늬가 활기를 더해 준다.

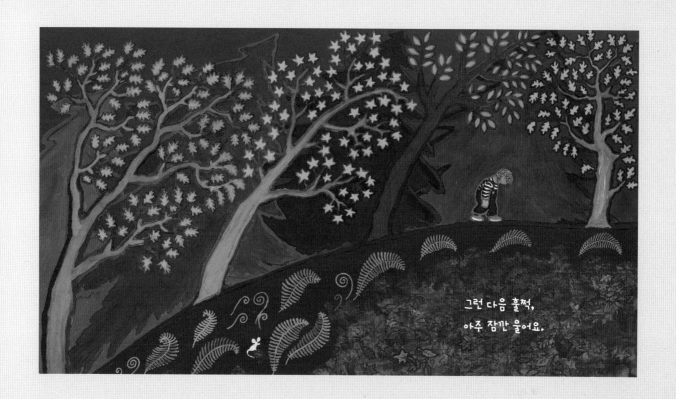

그런 다음 훌쩍,
아주 잠깐 울어요.

자연에서 어두운 색을 배경으로 어떤 대상을 보면 그 둘레에 후광이 생기지만, 밝은 색이 배경인 경우에는 대상의 가장자리가 더 어두워 보인다. 대부분의 훌륭한 '사실주의' 서양화에서 화가들은 이런 효과를 이용했다.

『소피가 화나면, 정말정말 화나면』의 그림들은 사실주의적으로 그릴 의도가 없었기 때문에 이런 기법을 전혀 사용하지 않았다. 각 그림에 다양한 활기를 불어넣거나, 대상들을 서로서로 혹은 소피와 연관시키거나, 대상들을 서로 분리하기 위해 윤곽선을 사용했다.

색종이 조각 그림을 만들 때도 윤곽선을 이용할 수 있다. 형상보다 살짝 더 크게 다른 색의 종이를 잘라 형상 뒤에 배치하면 된다. 이렇게 하면 윤곽선이 '튀어나오게' 하는 효과가 있다.

소피는 이제 언덕 꼭대기에 올라 평평한 지면을 더 천천히 걷고 있다. 화난 기운은 이미 다 사그라들었다. 소피가 걷는 길 아래쪽에 있는 양치류와 마찬가지로 위쪽의 나무들도 소피의 수그러진 형상과 공감하듯 휘어져 있다. 그래서 그림 전체에 슬픔이 무겁게 드리워져 있는 느낌이 들고 독자에게 공감을 불러일으킨다.

오른쪽 끝에 똑바로 서 있는 나무는 앞으로 나아가는 소피의 움직임을 막아 걸어가는 속도를 훨씬 더 늦춰 주고, 다음 화면들에 등장하는 새로운 미래에 대한 희망뿐 아니라 다른 나무들이 '넘어져 부딪히지' 않을 것이라는 약간의 안도감도 준다. 소피는 몸집 크기, 색, 그리고 뒤쪽의 넓은 단색 배경 때문에 고립되어 보인다.

그래서 소피가 느끼는 외로움이 더 깊어진다.

기대감

여기서는 사선의 힘을 명확하게 볼 수 있다. 너도밤나무는 소피가 서 있는 곳에서 크고 넓게 시작해 하늘로 뻗어나가면서 좁아진다. 오솔길 같은 사다리 모양의 줄기가 우리를 시원한 파란색으로 올라가게 해준다. 배경의 나무들은 소피를 보호하듯 부드럽게 원을 그리며 소피를 감싸고 있다. 곡선을 이룬 가지들이 썩 위로가 된다고 할 수는 없지만 활기가 넘쳐서 마치 살아 있는 듯하다. 소피가 배경의 나무들처럼 같은 각도로 살짝 앞으로 기울어져 있음을 주목하라. 나무들이 나란히 줄 지어 있어서 소피와 한 무리로 보인다. 소피는 거기에 속해 있다. 그림 전체가 오른쪽 위 가지들로 올라가라고 소피에게, 그리고 우리에게 재촉하고 있다.

여기서 지평선이 중요하다. 지평선이 기울어져서 나무와 직각을 이루며 우리가 있는 곳이 땅임을 알려주고 소피를 에워싼다. 지평선과 나무는 해변처럼 보이기 시작하고, 소피의 형상을 새로운 곳으로 이끄는 다리처럼 보인다. 이 그림과 앞의 그림에서 나뭇잎은 화면을 섬세하게 장식하여 기본 구조를 부드럽게 만들며 슬며시 가려준다. 그래도 우리는 가려진 그 구조가 존재한다는 것을 안다.

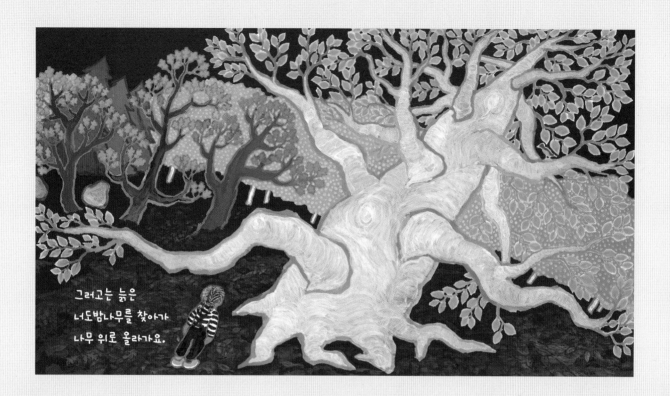

그러고는 늙은
너도밤나무를 찾아가
나무 위로 올라가요.

자족감, 관조

펼침면에서 왼쪽 면의 중앙선 바로 밑, 즉 화면 왼쪽의 중앙에 위치한 안정된 작은 삼각형이 소피다. 화면의 나머지 부분은 드넓은 세상에 할애되어 있다.

소피는 상당히 곧은 나무 몸통으로부터 뻗어나온 굵고 굽은 나뭇가지 위에 편안하게 앉아 있다. 나무는 앞 그림 속의 나무와 같은 것이 분명하지만 지금은 가지가 위쪽으로 휘어져 소피를 감싸 안고 있다. 반면 앞 그림에서는 가지가 소피의 머리 위로 둥글게 휘어져 소피를 보호하고 있다.

멀리 보이는 둥근 해변 또한 소피를 보호하듯 소피 쪽으로 곡선을 그리고 있어서 우리의 주의를 소피에게로 모으고 있다. 바다의 수평선은 소피와 그림을 모두 안정시킨다. 드넓은 세상과 비교하면 작지만 소피는 눈에 보이는 인간 세계의 여러 요소보다 여전히 훨씬 더 크다.

소피의 빨간색 윤곽선은 더 이상 분노를 나타내지 않고 소피의 기본 활력을 나타낸다. 빨간색 윤곽선은 소피를 빨간색 집 안의 생명의 불꽃과 빨간색 돛, 그리고 빨간색 새와 연관시킨다.

어떤 의미에서, 나무와 그것의 모양새는 소피가 자신의 감정 상태를 통제하며 이해하고 있다는 것에 대한 외적인 표현이다. 나무는 소피가 자기 자신 안에서 찾아낼 수 있는 거대한 내적 안정감이다. 드넓은 푸른 바다와 평평한 수평선 또한 소피가 자신의 평온한 내면을 들여다본다는 것을 의미한다.

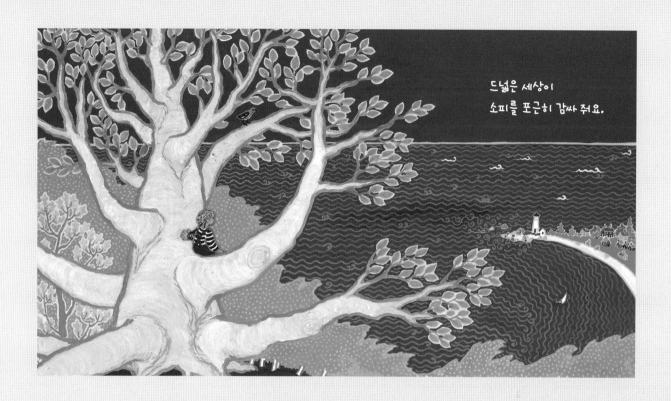

드넓은 세상이
소피를 포근히 감싸 줘요.

요컨대, 본능에 충실하라

내가 무척 좋아하는 나의 일러스트 중 하나인, 『새벽』이라는 책에 실린 그림으로 마무리하겠다.

나는 이 책의 이야기를 일본 민담 「두루미 아내」에서 번안했다. 내가 번안한 이야기에서는 배를 만드는 남자가 캐나다 기러기를 위험에서 구해준다. 이 기러기는 여자가 되어 돌아와 돛 짜는 일을 하지만 그는 이 사실을 전혀 눈치채지 못한다. 그는 그녀와 결혼해서 딸을 낳고 두 사람은 딸의 이름을 '새벽'이라 짓는다. 그녀는 또한 너무나 부드럽고 너무나 질겨서 '강철 날개'라 이름한 돛 한 쌍을 그에게 짜준다. 어느 부유한 요트 애호가가 그에게 '강철 날개' 같은 돛을 단 경주용 요트를 만들어 달라고 요청한다. 그녀는 자신에게 너무 어려운 일이라며 거절한다. 그러나 그가 끈질기게 요청하자 결국 승낙하고 만다. 그녀는 남편에게 자신이 돛을 짜는 방에 절대 들어오지 않겠다는 약속을 해달라고 요구한다. 하지만 마지막 순간에 그는 약속을 깨고, 캐나다 기러기가 '가슴에서 마지막 깃털을 뽑고 있는' 모습을 보게 된다. 그러자 기러기는 날아올라 멀리 사라져 버린다.

이 일러스트는, 부유한 요트 애호가와 배 만드는 남자가 요트 설계도를 보고 있고 여자가 건물 밖에서 그 모습을 지켜보는 장면을 그린 것이다. 그림을 둘러싼 틀 구조는 요트 클럽의 벽지와, 새로 만든 요트로 경주에서 받게 될 트로피를 암시하기 위한 것이다.

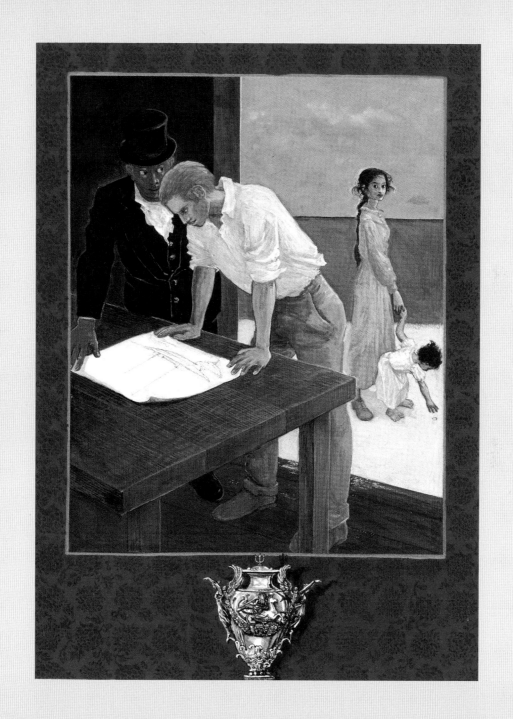

나는 이 책을 쓰기 오래전에, 앞에서 설명한 원리들을 이해하기 오래전에, 이 그림을 그렸다. 그런데 아직도 여전히 이것은 내가 좋아하는 그림이다. 나는 그 이유를 지금은 이해한다. 이 그림을 구석구석 분석할 생각은 전혀 없다. 이 그림을 보면서 앞의 원리들이 어떻게 사용됐고 여러분 자신의 감정에 어떻게 영향을 미치는지 살펴보라. 그리고 이 책을 읽어 나가면서, 이 책에서 이용된 분석 기법이 사실은 우리 모두가 공통으로 지닌 본능을 표현하는 방식임을 유념하라. 아울러 여러분이 화가로서 그림을 그릴 때 여러분을 이끌어주는 것은 바로 여러분의 본능임을 명심하라.

이제, 시작!

그림 구조를 탐구할 때 색종이는 왜 이렇게 유용한 도구일까?

첫째, 공작용 색지는 저렴하고 친숙하다. 다루기 쉽고 전혀 위험하지 않다. 대부분의 사람들은 공작용 색지를 자르면서 유아원이나 유치원 시절로 ['지금 이 순간 이것을 만드는 것' 외에 다른 생각은 거의 하지 않으면서 눈앞의 작업에만 몰두한 시절로] 돌아가게 된다. 그때는 깊이 빠져들거나 '몰입하던' 시절이며, 우리 모두가 자신을 화가라고 생각한 시절이다. 혹은 자신이 어떤 사람인지 신경 쓰지 않고 자신이 하고 있는 것에 열중했기 때문에 이런저런 고민을 하지 않았던 시절이다.

둘째, 색종이로 작업하면 실험을 더 많이 하게 된다. 모든 종잇조각은 다시 더 자를 수 있고, 다시 배열할 수 있으며, 다른 조각으로 대체할 수 있다. 그림의 나머지 부분은 그대로 둔 채 한 가지 요소로만 작업할 수도 있고, 하나의 형상에 가한 여러 변화에 의해 그림 전체에 어떤 영향이 미치는지 알아볼 수도 있다. 색종이는 완벽한 실험 도구여서, 다른 재료로는 불가능한 방식으로 그림 구조 작업을 할 수 있다. 화면에 올려놓는 어떤 색종이 조각 형상도 물감이나 펜 혹은 연필 획처럼 '최종적'인 것이 아니다. 자신이 정말로 만족하기 전까지는 어느 것도 풀로 붙이지 않을 것이기에, 풀을 발라 붙이는 경우에만 종잇조각 그림은 최종적인 것이 된다. 색종이로 작업하는 것은 일련의 통제된 실험을 하는 것이다.

셋째, 색종이를 이용하면 선이나 세부 요소, '사실주의'나 농담濃淡보다는 구조와 감정 표현의 명료성, 제스처와 전체적 통일성에 집중할 수 있다. 감정적 기본에 충실할 수 있다.

연습

'희생자인 먹이를 공격하고 있는 새 혹은 상어.'

　대부분의 사람들에게 무서운 그림이 가장 쉽기 때문에 첫 번째 연습으로 무서운 그림을 만들어 볼 것을 권한다. 그리고 혼자보다 여럿이 작업하는 것이 훨씬 더 효율적이므로 그룹별로 작업을 시작하는 것이 좋다. 나는 이 책을 이용해 강의를 하면 할수록, 사람들이 대비되는 상황에서 더 잘 배운다는 것을 알게 됐다. 그래서 몇 사람은 상어를 만들고 몇 사람은 새를 만들도록 하는 것이 좋다. 상어와 새 모두 우리에게 무섭게 느껴질 수 있다. 각 그림에는 같은 원리가 많이 적용되겠지만 효과적 변형을 이해하는 데 도움이 되는 다양한 형태와 그림 구조도 이용될 것이다.

　색종이만 사용하라. 연필로 먼저 선을 긋거나 형상을 그리지 말고 형태를 잘라내라. 흰색과 다른 색 세 가지를 색종이와 가위만 가지고 작업하라. 모든 사람이 똑같은 세 가지 색과 흰색 색종이를 사용하게 하라. 형태는 가급적 단순하게 만들고, 신체 부위를 사실적으로 표현하는 것보다는 어떤 감정을 일으키거나, 변화 또는 비약의 느낌을 끌어내는 형태에 집중하라. 빨간 모자를 쓴 꼬마와 늑대의 빨간 눈과 혀, 또는 검은 늑대와 숲처럼 두 요소 사이의 의미 있는 연관 관계를 보여주기 위해 한 가지 색을 중복해서 사용하라.

　시작하기 전에 먼저 두 가지 질문에 답해 보라.

1. 내가 표현하고 싶은 사람/생물/사물의 핵심은 무엇인가? 이 상황에서 어떤 특정 요소가 나에게 두려움을 일으키는가? 나는 그 요소를 어떻게 강조할 수 있는가?

2. 그림을 보는 사람에게 두려움을 일으키기 위해 나는 어떤 원리를 이용할 수 있는가?

　첫 번째 질문은 그림과 직접적인 주제를 다루고 있고, 두 번째 질문은 감정과 원리를 다루고 있다. 각 질문에 대한 답변별로 가장 중요한 구조적 요소의 목록을 작성하라. 예로 든 이 연습에서 우리는 희생자를 공격하는 새나 상어를 만들어 공포를 불러일으키고 싶어한다. 그림이 제대로 만들어지지 않은 것 같을 때에는 계속 위의 질문들로 돌아가라. 해결책은 거의 늘 이 두 종류의 질문 중 하나에서 나온다.

수정

여러분의 그림을 분석하는 것에 대해 이야기하기 전에, 세부 묘사에 대해 밝혀 둬야 할 점이 있다.

　나는 학생들의 작품에서 한 가지 패턴이 계속 반복된다는 사실을 알아냈다. 첫 번째나 두 번째 수정을 할 때 많은 학생들이 감정의 강도를 흐트러뜨리는 세부 묘사를 덧붙인다. 학생들이 세부 묘사를 추가하는 이유는 큰 색종이 조각으

로 작업하지 않아도 된다는 안도감 때문일 수도 있고, 자신이 집중해 온 감정으로부터 벗어났다는 안도감 때문일 수도 있고, 혹은 자신이 만들려고 생각했던 것보다 더 강렬하게 느껴지는 그림으로 꾸미고 싶은 충동[그림을 '멋지게' 만들고 싶은 충동] 때문일 수도 있다.

강렬하고 인상적인 그림을 만드는 것이 최우선이다. 수영하고 있는 사람이나 작은 물고기를 상어가 막 공격하려는 순간을 표현한 그림에 가느다란 해초를 추가하면 두려운 감정이 분산된다. 어쩌면 반대로 두려움이 더 커질 수도 있다. 그래서 세부 묘사를 추가할 때 우리는 다음과 같은 질문을 자신에게 해보아야 한다. 이런 구체적인 세부 묘사가 그림의 의미나 감정 강도를 높이는 데 도움이 될까, 아니면 감정의 강도를 흐트러뜨릴까? 과연 가느다란 해초가 수영하고 있는 사람을 더 안전해 보이게 만들어서 상어의 공격이 훨씬 더 돌발적이고 무시무시하게 느껴지게 할까? 작은 빨간색 물고기를 살짝 가리고 있는 해초는 물고기가 도망치려는 것처럼 보이게 만들지만, 동시에 빨간색 물고기와 상어의 빨간 눈 사이의 연관관계 때문에 물고기가 무섭게 느껴질 수 있다. 아니면 세부 묘사의 가는 곡선들 때문에 그림 전체가 더 산만해지고 덜 무섭게 느껴지지 않을까?

학생들이 이렇게 세부 묘사를 이용하는 것을 보면 나는 대개 그것을 제거하고 우리의 반응이 어떻게 달라지는지 알아보라고 시킨다. 때로는 세부 묘사가 없을 때 우리의 반응이 더 강하다. 아무튼 이런 연습의 매력은 세부 묘사가 감정을 키우는지, 아니면 흐트러뜨리는지 알아낼 수 있다는 것이다.

이어서 자신에게 해야 할 질문은 다음과 같다.

- 이 요소는 그림에 어떤 감정을 불러일으키는가?
- 이 요소는 그림이 더 강렬하게 느껴지게 하는가, 아니면 그림이 전달하려고 하는 감정적 메시지를 희석하는가?
- 이 요소는 내가 표현하고자 하는 것을 명확하게 만드는가, 아니면 모호하게 만드는가?

분석

각자가 할 수 있는 만큼 한 것 같은 느낌이 들면 다음 질문들을 염두에 두고 각 그림을 살펴보라.

- 내 그림이 '공격하고 있는 새나 상어'를 잘 표현하고 있는가?
- 내가 의도하는 감정을 불러일으키기 위해 앞의 원리들을 이용했는가?

그림 작업을 처음 한 경우에는, 다음 중 몇 가지 방식으로 그림에 제약을 가하는 경우가 많다. 모든 요소를 상당히 비슷한 크기로 만든다. 화면의 중심을 이용하고 가장자리는 피한다. 공간을 일정한 크기로 분할한다. 본질보다는 사실주의를 추구한다. 적용 가능한 원리를 전부 이용하지 않고 두세 가지만 이용한다. 그리고 대체로, '멋지게' 보이려고 감정적 효과를 줄인다. 그림이 멋진지 그렇지

않은지는 개의치 말라. 그림이 제대로 표현됐는지에 관심을 두라. 다음 사항들을 염두에 두고 그림을 검토하라.

가해자가 크면 두 배로 크게 하고, 희생자를 반으로 작게 하라. 가해자가 그림틀 밖으로 벗어날 수 있는지 살펴보라. 화면에 맞지 않을 정도로 가해자를 크게 키울 수 있는가? 희생자를 화면 밖으로 뻗어나가는 어떤 것 위에 올려놓을 수 있는가? 화면 가장자리와 희생자 사이, 희생자와 가해자 사이, 가해자와 화면 가장자리 쪽 사이의 공간 크기를 살펴보라. 색종이 조각들을 이리저리 옮기면서 각 조각 주변과 조각들 사이의 공간 크기를 다양하게 조절해 보라. 희생자를 '구석으로 몰거나' 고립시키고 싶은가? 가해자가 그림틀을 벗어나거나 삼킬 만큼 큰가? 새나 상어의 관심이 희생자에게 집중되어 있다는 것을 보여주라.

만약 가해자가 새라면 귀엽고, 통통하고, 우아하고, 사실적인 참새처럼 보이는가, 아니면 비열한 눈빛에 칼처럼 날카로운 부리를 가진 날짐승처럼 보이는가? 그렇지 않다면, 부리는 구부러진 데다 발톱을 단단하게 움켜쥐고 있는가, 아니면 한 지점을 향해 돌진하는 화살같이 날렵한 짐승 무리인가?

만약 가해자가 상어라면 지느러미가 달린 거대한 죽음의 괴물 인간, 아니면 상어 주변에 안쪽으로 소용돌이치는 물살이 있는가? 어떤 상황이 가장 무섭게 느껴지는가?

새나 상어가 자신에게 가장 무섭게 느껴지는 상황으로 한정하고 나머지는 생각하지 말라. 발톱이 가장 무섭다면 발톱을 무시무시하게 만드는 것에 집중하고 부리는 무시하라. 삼킬 것 같은, 질식시킬 것 같은 날개가 가장 무섭다면 날

개에 집중하고 그것을 거대하고 압도적이고 뾰족뾰족하고, 모든 것을 덮어 버릴 수 있게 만들라. 발톱과 꼬리털은 신경 쓰지 말라. 새 한 마리의 모든 요소를 다 표현할 필요는 없다. 자신에게 가장 무섭게 느껴지는 요소만 표현하면 된다.

어떤 이유에선지 새가 어떻게 생겼는지 기억나지 않는다면, 살아 있는 새를 관찰할 수 있는 곳으로 가라. 발톱이 어떻게 생겼는지 같은 세부 묘사 요소뿐 아니라 새가 어떻게 움직이는지도 살펴보고, 그런 움직임을 가장 단순한 기하학적 형태로 옮길 수 있는지 생각해 보라. 살아 있는 동물이 보이지 않는다면 그림과 사진을 이용하라. 매우 사실적으로 표현된 것에는 관심을 두지 말고 새나 상어가, 또는 그들의 날거나 움직이는 모습이 추상적으로 그려진 그림을 눈여겨보라. 모든 것에서 본질을 찾아보고 자신이 무엇을, 왜 느끼는지 알아보라.

끝으로, 자신이 사용한 원리들을 하나씩 점검하고 그것들을 강화할 수 있는지 생각해 보라. 부리가 날렵하게 구부러져 있다면 더 예리해 보이도록 반으로 자른 다음 더 무서워 보이는지 따져보라. 배경이 밝다면, 진하거나 어두우면 어떻게 보일지 알아보라. 가해자가 높이 있고 희생자가 낮은 곳에 있다면 그 둘을 최대한 멀리 떨어뜨려 놓거나 둘의 위치를 바꿔보라. 자신이 이용하지 않은 나머지 원리들을 다시 살펴보고, 혹시 놓쳐서 표현하지 못한 요소가 있는지 확인해 보라. 지금까지 만든 색종이 그림 조각들을 옆으로 치우고 새로운 색종이 조각을 잘라서 형태는 같지만 색이 다른 조각으로 각 요소를 대체하라. 이것은 각자가 풀어야 할 퍼즐이다. 이 퍼즐로 실험을 해보라.

그림 전체가 제대로 만들어지기 전까지 색종이 조각을 풀로 붙이지 말라.

'괜찮다'로는 충분하지 않다. '그림이 제대로 만들어졌는지 내가 어떻게 알지?'
라는 의문이 들 것이다.

그림이 제대로 만들어지면, 자신이나 다른 사람들이 알게 될 것이다.

심화 연습

1. 특별히 마음에 드는 그림을 하나 선택하라. 그림의 구성 요소들을 정확하게 파악해
 낸 다음, 직사각형, 원, 삼각형, 서너 가지 색만 이용해 그림을 추상적인 구성으로
 바꿔서 그림의 구조가 어떻게 표현 효과를 발휘하는지 알아보라.

2. 강한 감정을 불러일으키는 상황을 표현하라. 희생자를 공격하고 있는 뱀, 상어, 쥐,
 거미. 물놀이를 하는 부모와 아이. 춤추는 사람들. 동물에게 먹을 것을 주는 아이.
 식물을 심거나 손질하거나 물 주는 사람. 우리, 지하 감옥, 불타는 숲에 갇힌 사람.
 곰이나 적군 또는 산을 정복한 후 의기양양해 하는 사람. 나는 주제가 같으면서 다
 른 느낌이 드는 두 가지 그림을 만드는 것이 편리한 경우가 많다. 희생자 형상을 공
 격하는 새와, 새에게 먹이를 주고 있는 [거의 같은] 희생자 형상. 무시무시한 숲 속
 을 걷고 있는 사람과 안전한 경치 속에 있는 [형태나 크기가 약간 다른] 같은 사람.
 이런 것들이 예가 될 수 있다. 학생들은 두 가지 그림을 만들어 보면 그 차이를 더
 명확하게 인식할 수 있다.

3. 한 편 또는 여러 편의 시를 똑같이 서너 가지 색을 이용하되 다른 분위기의 그림으로 표현해 보라.

4. 책 표지나 영화 포스터에 그림을 그려보라. 앞의 다른 그림들에 대해 한 것과 같은 질문을 해보라. 거기에 한 가지 질문을 추가하라. 내가 불러일으키려는 느낌을 강화하려면 글자를 어떻게 가장 효과적으로 이용할 수 있는가? 다양한 포스터와 책 표지에 글자가 어떻게 사용됐는지 살펴보라.

5. 민담이나 단편소설을 제한된 몇 색만 사용해 그림으로 표현하면서, 대여섯 개의 장면 각각에 알맞은 감정을 생각해내라. 첫 그림과 마지막 그림을 서로 비슷하면서도 다르게 만들어 봄으로써, 한 바퀴를 돌아 제자리로 온 듯하면서도 동시에 다른 느낌이 들게 하라. 표지도 반드시 만들어 보라.

　　위의 모든 연습에서, 자신에게 개인적으로 인상적일 만한 상황을 표현하는 것이 가장 큰 도움이 될 수 있다. 내가 지금까지 본 가장 강렬한 '희생자를 공격하는 새' 그림은 암벽 등반을 하다가 새들에게 공격당한 경험이 있는 한 여성이 만든 것이다. '물놀이를 하는 부모와 아이' 그림 중 가장 강렬한 그림은 나의 그림 수업에 참석하느라 생후 10개월 된 아이를 다른 사람에게 처음으로 맡긴 여성이 만든 것이다. 황야에 있는 형상을 표현한 가장 감동적인 그림은 사막을 2주 동안 혼자 걷다가 막 돌아온 남성이 만든 것이다.

색종이로 작업을 하면 우리는 어쩔 수 없이 기본적인 구조에, 그리고 그 구조가 자신의 감정에 영향을 미치는 방식에 집중할 수밖에 없다. 그런데 이것은 모든 시각예술 형태의 기초이며, 이것을 기반으로 나머지가 만들어질 수 있다. 이런 원리가 작용하는 방식을 색종이로 이해하고 나면, 어떤 재료로든 그 원리들을 활용할 수 있게 된다.

나는 이 책에 실린 원리들이 우리를 살아가게 하는 동시에 위협하는 이 세계에 대한 우리의 본능적인 반응에 기초하고 있다고 생각한다. 예술은, '살아 있다'는 특이하고 두려운 상황에 대한 우리의 느낌을 전달하는 방식이다. 그리고 그런 느낌이 다양한 것과 마찬가지로 각 이야기를 전달하는 방식도 다양하다.

자, 이제 여러분 차례다.

옮긴이의 말

아주 오래전 어학원에서 원어민 선생님이 가르치는 영어 회화 수업을 들은 적이 있다. 수강생들이 돌아가며 교재를 읽고 있을 때 선생님이 내게 "boys"를 다시 읽어보라고 했다. 어려운 단어도 아닌 터라 나는 자신 있게 "보이즈"라고 읽었고, 선생님은 내 발음이 틀렸다며 "boys"를 열 번 정도 따라 하게 했다. 내 발음이 틀렸을 리 없다고 확신했던 나는 무엇이 문제인지 설명도 없이 무작정 따라 해보라는 선생님에게 화가 났고, 선생님은 조금도 나아지지 않는 내 발음에 결국 교정을 포기했다.

나는 한참 시간이 지나 미국에 공부하러 가서야 무엇이 문제였는지 알게 되었다. 첫 학기가 끝날 무렵 언어학 교수님으로부터 이메일이 왔다. 내가 항상 자음 뒤에 "어" 음을 붙이는 문제가 있으니, 한국인의 영어 발음 특징을 찾아내서

그것을 교정하는 방법을 연구하는 대학원생의 연구 대상자가 되어 보라는 내용이었다. 나는 그때 처음으로 내 발음에 문제가 있다는 것을 알았다. 대학원생은 자음 뒤에 "어"를 붙이는 것이 한국인의 영어 발음 특성이고 그것을 언어학 용어로 "모음 삽입"이라 부른다고 알려주었다.

예를 들어 우리는 "yes"를 "예스"라 적고 두 음절로 발음하지만 사실 "s"는 무성음인 자음이다. 그러나 우리말에서는 자음만으로 이루어진 음절은 존재할 수 없기 때문에 "으"를 붙여서 "예스" 두 음절로 적고 자연스럽게 두 음절로 발음한다. "ㅅ" 다음에 붙이는 그 "으" 소리가 원어민들 귀에는 "어"로 들린다고 한다.

그제야 비로소 왜 원어민 선생님이 내게 "boys"를 열 번이나 따라 해보라고 시켰는지 이해할 수 있었다. 그 선생님 귀에는 내 발음이 "보이저"로 들렸을 것이다.

내가 외국의 호텔 식당이나 식료품점에서 흰 우유를 찾을 때마다 사람들이 내 "milk" 발음을 못 알아들은 데에는 다 이유가 있었다. 언어학 교수님과 그 대학원생 덕분에 내 발음의 문제점과 한국식 영어 발음의 문제점이 무엇인지 명확하게 알게 되었다. 원어민 선생님에 대한 오해는 풀렸지만 한편으로는 아쉬운 점도 있었다. 그때 그 선생님이 무작정 "boys"를 따라 해보라고만 시키지 않고 내 발음의 문제점이 무엇인지 설명하고 교정해 주었더라면 나는 훨씬 더 일찍 영어 발음을 개선할 수 있었을 것이다.

교육이 논리적인 연관관계나 원리에 대한 설명 없이 기계적인 반복 훈련으

로 이루어지는 경우가 많다. 그럴 때 그 교육은 새로운 것을 이해하고 습득하는 학습learning이 아니라 연습practice으로 끝나고 만다. 언어를 배울 때뿐만 아니라 그림 그리는 법을 배울 때도 그렇다.

고등학교 졸업과 함께 그림 그리기와도 작별했던 내가 풍경화 스케치를 배우기로 결심한 것은 신문에 실린 풍경화 스케치 수강생 모집 광고 때문이었다. 단 두 시간 수강으로 고성古城 스케치를 할 수 있다는 말에 현혹된 나는 신문사 취재 인터뷰에 응해야 한다는 조건에도 굴하지 않고 수강 신청에 응모했다. 그러나 두 시간 수강으로 유럽 여행에서 고성을 스케치해 오겠다는 내 허황된 꿈은 신청자 쇄도로 부서지고 말았다.

대신 집 근처 문화센터에서 풍경화 스케치 수업을 수강하기로 했다. 첫날 수업에서는 선생님이 빌려준 연필로 종이 위에 직선 그리는 법을 배웠다. 선생님이 시범으로 그려준 직선을 한 시간 내내 베껴 그렸다. 다음 주 수업에서는 『연필 스케치』라는 교재를 보고 베껴 그리는 작업이 계속되었다. 교재는 선 그리는 법, 음영 넣는 법, 지형 그리는 법, 물·하늘·건물·인물·자동차·굵은 선 그리는 법 등 스케치에 필요한 기법들이 간단한 설명과 함께 예시 그림 위주로 구성되어 있었다. 말하자면 실기 교본이었다. 수업은 교재에 있는 샘플 그림을 베끼는 연습뿐이었다. 베끼기는 집에서 혼자서도 할 수 있었지만 문화센터에 가서 수업을 듣는 것의 장점은 지루한 베끼기 연습을 여럿이 함께 할 수 있다는 것이었다. 3개월 후 여름 학기가 끝났을 때 나는 가을 학기 수강 신청을 포기했다. 내가 원했던 것은 샘플 스케치를 무작정 베끼기만 하는 것이 아니라 왜 샘

플 스케치처럼 그려야 하는지에 대한 설명이었다.

연필 스케치 수업에 흥미를 잃어가고 있을 때 만난 책이 『몰리 뱅의 그림 수업』이다. 이 책은 그림 그리기를 배우면서 어떤 형태를 왜 그렇게 그려야 하는지, 어떻게 그리는 것이 잘 그리는 것인지 원리를 알고 싶어하던 내게 좋은 길잡이가 되어 주었다. 몰리 뱅은 "묻지도 따지지도 말고 그냥 많이 그려라"라고 말하는 대신 어떤 형태를, 어떤 크기로, 어떤 색과 어떤 선을 이용해서 그리는 것이 가장 효과적으로 이야기를 전달할 수 있는지 그 이유를 자세하게 설명해 준다. 또한 그림 속의 형태와 선, 색과 크기가 만들어내는 역동적인 상호작용뿐만 아니라 이 요소들이 관람자 및 독자의 심리에 미치는 영향이 논리적으로 설득력 있게 설명되어 있다.

내가 몰리 뱅의 책을 읽으며 받은 느낌은 아마존amazon.com에 실린 한 독자의 서평에 그대로 담겨 있다.

"미술 학교에서 구성 실험을 할 때 선생님은 '그냥 형태를 그려보라'는 말만 했다. 왜 어떤 형태는 괜찮고 어떤 형태는 괜찮지 않은지 몰랐기 때문에 내게는 그것이 매우 힘든 작업이어서 전혀 진척이 없었다. 여러 해 동안 나는 구성 때문에 고생을 했고 뭔가 조치를 취해야 한다는 것을 알고 있었다. 그러다 이 책을 읽고 나서 나는 드디어 구성이 무엇인지 이해하게 되었다. 이 책을 펼쳐 보면 너무 간단해 보여서 내가 이미 다 알고 있는 내용만 들어 있지 않을까 걱정이 된다. 그러나 몰리 뱅은 모든 것을 완벽하게 설명해 준다. 그녀는 적절한 것과 적절하지 않은 것의 예를 비교해서 보여준다. 가장 중요한 점은, 왜 그런지

그 이유를 설명해 준다는 것이다."

　　『몰리 뱅의 그림 수업』은 1991년 미국에서 처음 출판된 이후 2016년에 개정과 증보를 거쳐 어느새 스물여덟 살이나 됐다. 이미지의 시각적 구성이 어떻게 감정을 불러일으키고, 여러 요소가 모여 어떻게 이야기를 전달하는지 그 원리를 너무나 간결하고 독창적인 방식으로 보여주는 이 책은 그 동안 수많은 화가와 일러스트레이터, 평론가과 일반 독자에게 미술을 보고 이해하는 방법을 알려주었고, 또 앞으로도 계속 그럴 것이다. 그림 그리기의 원리를 알고 싶은 사람, 그림을 보고 이해하고 싶은 사람 모두에게 이 책을 권하고 싶다.

2019년 4월

이미선

저자에 대하여

몰리 뱅Molly Garrett Bang은 1943년 미국 뉴저지 주 프린스턴 시에서 의사인 아버지와 의학 일러스트레이터인 어머니 사이에서 세 자녀 중 둘째로 태어났다.

웰즐리 대학교에서 프랑스어를 전공하고 1965년 일본 교토로 가서 영어를 가르치며 일본어를 공부했다. 《아사히》 신문의 통역 기자로 일하다가 애리조나 대학교와 하버드 대학교에서 극동 언어 및 문학을 전공해 석사 학위를 받았다. 신문사 《볼티모어 선》에서 일하다가 해고된 후 기자가 자신에게 맞지 않는 직업임을 깨닫고 자신이 진짜 원하는 일, 즉 어린이 그림책 그리기를 시작했다.

어린 시절 부모님으로부터 받은, 영국의 위대한 일러스트레이터 아서 래컴 1867~1939의 일러스트가 실린 책들을 탐독하고 모사하며 래컴처럼 환상적이고 매혹적인 그림을 그려보겠다는 꿈을 키운 적이 있었기에 이내 작품 포트폴리오를

만들어 출판사에 보여주었다. 하지만 특색 없다는 혹평과 함께 퇴짜를 맞았고 그때부터 자신만의 이야기와 그림을 만들어갔다. 초기 작품들은 대개 자신이 좋아하는 민담을 바탕으로 했으며, 결혼 후 엄마가 되고 나서는 딸의 영향을 훨씬 더 많이 받았다. 칼데콧상을 받은 대표작들을 비롯해 많은 그림책을 딸을 위해 만들었다. 공중보건학 교수가 된 아버지의 영향을 받아 방글라데시와 말리에서 유니세프 공중보건 사업에 참여해 2년간 일한 적이 있으며, 이때의 경험에 기초해 모자보건에 관한 정보를 담은 그림책을 펴냈다. 최근 15년간은 어린이에게 기본적인 과학 원리를 알려주기 위한 책을 주로 펴냈다. 특히 태양과 지구에 관한 과학적인 이야기를 여러 권으로 엮어냈다.

일러스트로 참여한 몇몇 공저를 포함하여 40여 권의 저서 가운데 단독 작품인 『할머니와 딸기 도둑』(1980), 『열, 아홉, 여덟』(1983), 『소피가 화나면, 정말정말 화나면』(1999)으로 칼데콧상을 3회나 수상했으며, 여타 뛰어난 작품들로 케이트그린어웨이상과 샬럿졸로토상을 비롯한 많은 유명한 상을 받았다. 세계적인 베스트셀러 그림책 작가로 널리 알려져 있으며, 우리나라에 번역된 주요 작품으로 『소피가 화나면, 정말정말 화나면』, 『소피가 속상하면, 너무너무 속상하면』, 『소피는 할 수 있어, 진짜진짜 할 수 있어』, 『종이학』, 『태양이 주는 생명 에너지』, 『엄마 가슴 속엔 언제나 네가 있단다』, 『고마워, 나의 몸!』, 『태양이 보낸 화석 에너지』, 『기러기』, 『우리가 함께 쓰는 물, 흙, 공기』 등이 있다.